色彩基础

罗广 詹志 编著

设计学院设计基础教材
Design Elementary Textbook by Design College
Colour Basics

中国建筑工业出版社

图书在版编目(CIP)数据

色彩基础/罗广,詹志编著.—北京:中国建筑工业出版社,2007
(设计学院设计基础教材)
ISBN 978-7-112-08928-4

Ⅰ.色... Ⅱ.①罗...②詹... Ⅲ.色彩学—高等学校—教材 Ⅳ.J063

中国版本图书馆CIP数据核字(2006)第159947号

责任编辑:陈小力 李东禧
责任设计:崔兰萍
责任校对:安 东

设计学院设计基础教材
色彩基础
罗广 詹志 编著
*
中国建筑工业出版社出版、发行(北京西郊百万庄)
各地新华书店、建筑书店经销
北京广厦京港图文有限公司设计制作
北京中科印刷有限公司印刷
*
开本:880×1230毫米 1/16 印张:6$\frac{1}{4}$ 字数:192千字
2007年6月第一版 2008年2月第二次印刷
印数:3001—4500册 定价:**35.00**元
ISBN 978-7-112-08928-4
(15592)

版权所有 翻印必究
如有印装质量问题,可寄本社退换
(邮政编码 100037)

设计学院设计基础教材编委会

编委会主任 鲁晓波（清华大学美术学院副院长、博士生导师）
　　　　　　张惠珍（中国建筑工业出版社副总编、编审）
编委会副主任 郝大鹏（四川美术学院副院长、硕士生导师）
　　　　　　　黄丽雅（华南师范大学副校长、硕士生导师）
总主编 江　滨（中国美术学院建筑学院博士研究生、副教授）
　　　　　林钰源（华南师范大学美术学院院长、教授、硕士生导师）

编委会名单 林乐成（清华大学美术学院工艺系教授、硕士生导师）
（以下排名不分先后）
　　　　　　洪兴宇（清华大学美术学院工艺系主任、副教授、硕士生导师）
　　　　　　苏　滨（清华大学美术学院博士后）
　　　　　　孟　彤（北京大学深圳研究生院博士后）
　　　　　　赵　伟（中央美术学院人文学院博士）
　　　　　　郑巨欣（中国美术学院设计学院博士、教授、硕士生导师）
　　　　　　葛鸿雁（中国美术学院副教授、硕士生导师）
　　　　　　周　刚（中国美术学院设计学院副教授、硕士生导师）
　　　　　　陈永仪（中国美术学院设计学院博士）
　　　　　　艾红华（中国美术学院造型艺术学院博士研究生、副教授）
　　　　　　王剑武（中国美术学院硕士、讲师）
　　　　　　盛天晔（中国美术学院博士、副教授）
　　　　　　黄斌斌（中国美术学院设计学院博士研究生）
　　　　　　孙科峰（中国美术学院建筑学院博士研究生）
　　　　　　陈冀峻（中国美术学院建筑学院博士研究生）
　　　　　　刘明明（四川美术学院设计系教授、硕士生导师）
　　　　　　王嘉陵（四川美术学院设计系教授、硕士生导师）
　　　　　　邵　宏（广州美术学院研究生处处长、博士后、教授、硕士生导师）
　　　　　　田　春（武汉大学博士后、广州美术学院讲师）
　　　　　　吴卫光（广州美术学院博士、教授、硕士生导师）
　　　　　　汤　麟（湖北美术学院教授、硕士生导师）
　　　　　　张　娜（湖北美术学院硕士、讲师）
　　　　　　王昕宇（天津美术学院设计学院视觉传达系讲师）
　　　　　　李智瑛（天津美术学院设计学院硕士、讲师）
　　　　　　郑筱莹（鲁迅美术学院硕士）
　　　　　　韩　巍（南京艺术学院设计学院环境艺术设计系主任、教授、硕士生导师）
　　　　　　孙守迁（浙江大学现代工业设计研究所教授、博士生导师）
　　　　　　柴春雷（浙江大学现代工业设计研究所博士后）
　　　　　　苏　焕（浙江大学现代工业设计研究所博士研究生）
　　　　　　朱宇恒（浙江大学建筑学院博士）
　　　　　　王　荔（同济大学传播与艺术设计学院院长、博士、教授、硕士生导师）
　　　　　　李　琪（上海大学美术学院硕士）
　　　　　　谢　森（广西艺术学院教务处长、教授、硕士生导师）
　　　　　　柒万里（广西艺术学院设计学院院长、教授、硕士生导师）

黄文宪（广西艺术学院设计学院副院长、教授、硕士生导师）
陆红阳（广西艺术学院设计学院教授、硕士生导师）
韦自力（广西艺术学院设计学院副教授）
李　娟（广西艺术学院设计学院硕士、讲师）
陈　川（广西艺术学院设计学院硕士）
乔光明（江南大学设计学院讲师）
陆柳兰（江南大学设计学院硕士、讲师）
张　森（北京服装学院视觉传达系教授、硕士生导师）
汪燕翎（四川大学艺术学院讲师、硕士）
方少华（华南师范大学美术学院副院长、教授、硕士生导师）
程新浩（华南师范大学美术学院副院长、教授、硕士生导师）
胡光华（华南师范大学美术学院博士、教授、硕士生导师）
毛健雄（华南师范大学美术学院副教授、硕士生导师）
罗　广（华南师范大学美术学院副教授）
汤重熹（广州大学设计学院院长、教授）
李　娟（浙江工业大学之江学院艺术系主任、副教授）
刘　懿（浙江工业大学硕士）
王　颖（浙江理工大学博士）
何　征（浙江林业学院艺术设计学院教授）
王轩远（浙江工商学院艺术设计系博士研究生）
苑英丽（浙江财经学院硕士）
周小瓯（杭州师范大学美术学院院长、副教授、硕士生导师）
李建设（河南大学艺术学院教授、硕士生导师）
倪　峰（河南大学艺术学院副教授）
谭黎明（重庆工商大学设计艺术学院副教授、硕士生导师）
刘沛沛（西南大学美术学院油画系主任、副教授、硕士生导师）
张　星（云南大学国际现代设计学院副教授）
裴继刚（佛山科技学院文学与艺术分院副院长、硕士、副教授）
范劲松（佛山科技学院艺术设计系主任、博士、教授）
金旭明（桂林工学院设计系硕士、副教授）
罗克中（广西师范大学美术系教授）
吴　坚（福建师范大学美术学院讲师、硕士）
马志飞（福建师范大学博士研究生）
张建中（中国美术学院设计学院硕士）
张铣峰（中国美术学院设计学院硕士）
高　嵩（中国美术学院设计学院硕士）
於　梅（中央民族大学博士研究生）
周宗亚（中国艺术研究院博士研究生）
林恒立（江南大学硕士研究生）

序

设计学院设计专业大部分没有确定固定教材,因为即使开设专业科目相同,不同院校追求教学特色,其专业课教学在内容、方法上也各有不同。但是,设计基础课程的开设和要求却大致相同,内容上也大同小异。这是我们策划、编撰这套"设计学院设计基础教材"的基本依据。

据相关统计,目前国内设有设计类专业的院校达700多所,仅广东一省就有40多所。除了9所独立美术学院之外,新增设计类专业的多在综合院校,有些院校还缺乏相应师资,应对社会人才需求的扩招,使提高教学质量的任务更为繁重。因此,高质量的教材建设十分关键,设计类基础教学在评估的推动下也逐渐规范化,在选订教材时强调高质量、正规出版社出版的教材,这是我们这套教材编写的目的。

目前市场上这类设计基础书籍较为杂乱,尚未形成体系,内容大都是"三大构成"加图案。面对快速发展的设计教育,尚缺少系统性的、高层次的设计基础教材。我们编写的这套14本面向设计学院的设计基础教材的模型是在中国美术学院设计学院基础部教学框架的基础上,结合国内主要院校的基础教学体系整合而来。本套教材这种宽口径的设计思路,相信对于国内设计院校从事设计基础教学的教师和在校学生具有广泛适用性和参考价值。其中《色彩基础》、《素描基础》、《设计速写基础》、《设计结构素描》、《图案基础》等5本书对美术及设计类高考生也有参考价值。

西方设计史和设计导论(概论)也是设计学院基础部必开设的理论课,故在此一并配套列出,以增加该套教材的系统性。也就是说,这套教材包括了设计学院基础部的从设计实践到设计理论的全部课程。据我们调研,如此较为全面、系统的设计基础教材,在市场上还属少见。

本套教材在内容上以延续经典、面向未来为主导思想,既介绍经过多年沉淀的、已规范化的经典教学内容,同时也注重创新,纳入新的科研成果和试验性、探索性内容,并配有新颖的图片,以体现教材的时代感。设计基础部分的选图以国内各大美术学院设计学院基础部为主,结合其他院校师生的优秀作品,增加了教学案例的示范意义。

本套教材的主要作者来自于清华大学美术学院、中央美术学院、中国美术学院、浙江大学、四川美术学院、广州美术学院等国内知名院校,这些作者既有丰富的教学经验,又都有专著出版经验,有些人还曾留学海外,并多次出国进行学术交流。作者们广阔的学术视野、各具特色的教学风格,都体现在这套教材的编写中。

<div style="text-align:right">鲁晓波</div>

前　言

　　光、影和色彩并不存在于我们周围的世界里，我们真正看到并称之为光的是某些电磁辐射作用于眼内网膜中感觉细胞的结果。我们意识到自然界中光的作用、形状的多样性以及颜色的丰富性，归根结底是取决于相应辐射频率和强度的模式。光是由一束束能量组成的，它具有波和微粒的特性。当这些微粒——量子——打击在眼内的网膜上时，它们被特殊的细胞——视杆和视锥所捕获。已知一个量子的光是可能存在的最小能量的光，它足以引起单个视杆的反应。感觉细胞兴奋，产生传向脑的信息。因为眼与脑没有直接连接，信息必须通过一些转运站传递，它们把一些感觉细胞的信号综合在一起，并将其翻译为脑能理解的语言。第一个转运站是在网膜本身内，由复杂的神经网组成，其结构之完美，已由诺贝尔奖获得者、神经组织学家 Ramony Cajal 于1906年显示出来。在这一复杂的结构中，从大量感觉细胞来的信息会聚在比感觉细胞少得多的视神经纤维上，使信号的模式发生转化。

　　毕加索(Picasso)曾说："对我来说，绘画是一系列的破坏，我画一个主体，然后毁了它。"绘画经历了一系列变形，但"在问题的解决中什么也没有丢失，不论多少次修改，最后的印象依然存在。"然而每个人都知道，在完工的作品中，主题的原始成分已经过再评价。在某种程度上来说，这也是视觉系统中发生的变化。外部世界的影像在网膜上形成的方式与在照相机胶片上形成的相同，落在感觉细胞密集的镶嵌板上的影像先被分解，因为不同型的细胞对影像的不同部分和不同性质起反应。然后将最初的资料一起带到神经网中进行相当的加工，有增也有减。对信息的这种加工又产生了一个图像，但这个图像包含着对投射在网膜上的图像的再评价。这是否意味着我们不能信赖眼睛告诉我们的事物呢？不，不是说外部刺激模式与图像完全一致，而是说有基本的生物学和心理学意义的情景的某些特征被强调了。由于对比加强了，形状便显得更突出，颜色被夸大，运动被强调了……

摘自《1967年诺贝尔生理学或医学奖授奖致词》

目 录

序　　　　　　　　　　　　　　　　　　　　　　　　　　　　　　　　　鲁晓波

前言

第1章 眼睛、视觉与色觉 …………………………………………………… 1

　1.1 眼睛的结构与功能 …………………………………………………… 1

　1.2 人的视觉与色觉 ……………………………………………………… 2

第2章 认识色彩 ……………………………………………………………… 4

　2.1 光色与物色 …………………………………………………………… 4

　2.2 色温 …………………………………………………………………… 5

　2.3 原色 …………………………………………………………………… 5

　2.4 加色法 ………………………………………………………………… 6

　2.5 减色法 ………………………………………………………………… 7

　2.6 色彩系统 ……………………………………………………………… 7

第3章 写生色彩 …………………………………………………………… 10

　3.1 固有色、光源色和环境色 ………………………………………… 11

　3.2 源于自然的色彩印象 ……………………………………………… 11

第4章 静物色彩的表现 …………………………………………………… 19

　4.1 静物题材与布置 …………………………………………………… 19

　4.2 画面结构 …………………………………………………………… 24

　4.3 自然色彩和设计色彩 ……………………………………………… 28

第5章 人文景观色彩表现 ………………………………………………… 61

　5.1 自然光下的色彩规律 ……………………………………………… 61

　5.2 风格表现 …………………………………………………………… 67

第6章 色彩写生的材料与技法 …………………………………………… 78

　6.1 水彩、水粉画 ……………………………………………………… 78

　6.2 油画 ………………………………………………………………… 78

第1章 眼睛、视觉与色觉

眼睛是人类接受外界信息的主要通道。通过眼睛，人类才能感受到外部世界的形象与色彩。从结构上讲，眼睛是一个天生的光学仪器，没有眼睛的各种神奇的功能，根本谈不上视觉色彩的一切问题。因此，我们先讨论眼睛的构造与功能。由于颜色是不同波长的光在眼睛中引起的色视觉，在本章中我们还将讨论与色觉有关的问题。

1.1 眼睛的结构与功能

眼的核心部分，外形呈球状，俗称眼球（图1-1）。眼球最外面包有一层坚韧的膜，其中前面部分透明，称为角膜；其余部分白色不透明，称为巩膜；巩膜内壁为视网膜。巩膜与视网膜之间为黑色的脉络膜，它的作用是吸收杂散光线，使眼球成为一个暗室。眼球内部接近角膜处为水晶体，它的外形如双凸透镜，内部由折射率不同的几层透明介质所组成。水晶体前有一层带颜色的不透明膜，称为虹膜，其颜色因人种而异，中国人的虹膜呈棕色。虹膜中心处有一小孔称瞳孔，它的口径大小可借助于虹膜上的肌肉来调节，以便改变进入眼睛的光通量。水晶体与睫状肌相连，收缩与放松睫状肌可以调节水晶体的曲率半径，从而改变眼睛的焦距。水晶体与角膜间的空隙称为眼房，其中虹膜前的部分称为前房，虹膜后的部分称为后房。眼房中充满水状液体，称房水。

视网膜上分布着光敏细胞，光敏细胞分为两种：圆锥细胞与圆柱细胞。圆柱细胞内含化学物质视紫红质，这种细胞分辨力低，色觉不完善，但对弱光非常敏感，在昏暗中看东西时，圆柱细胞起主要作用（暗视觉）。圆锥细胞内含化学物质红敏素、绿敏素和蓝敏素。这种细胞具有高度的分辨力与完善的色觉，且能感受强光，白天看东西圆锥细胞起主要作用（明视觉）。两种细胞在视网膜上的分布是不均匀的。在接近视网膜中部，有一扁圆形黄色小区域，直径约1～3mm，圆锥细胞最集中，称为黄斑，这是视觉最灵敏的地方。在黄斑附近，有一直径约2.5mm的区域，为视神经入口处，这里没有光敏细胞，没有视觉，称为盲点。

眼睛可借助肌肉而灵活转动，在观看物体时总能转动眼球使物体成像于黄斑处，以便得到最清晰的视觉。盲点的存在一般不易为人所感觉，但可用下述方法证实（图1-2）。

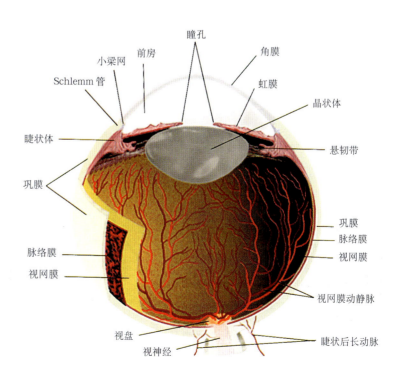

图1-1 眼球解剖图

图中画了一个圆点与一个"十"字,两者相距为7cm,用手遮住左眼而用右眼注视十字,这时在视场边缘可以看到模糊的圆点。把眼由靠近纸面逐渐外移,当眼睛移到离纸面20cm左右处,视场边缘的圆点消失。这是由于圆点正好成像在盲点上的缘故。

光敏细胞对光刺激的反应有一个适应与滞后过程,当人们从亮环境进入暗环境时,起初什么也看不见,以后才逐渐适应,方能看清楚物体。这不但是由于瞳孔的调节需要时间,而且由圆锥细胞主管视觉改变到由圆柱细胞主管视觉也要有个适应过程。从暗环境进入亮环境也有类似情况。以上两种情况分别称为"暗适应"与"明适应"。

在注视一盏明亮的电灯以后若闭上眼睛,会感到眼中仍有一个亮灯的像,经片刻后即消失。若注视亮灯后不闭眼睛而立即转向一面白墙,则会看到一个比墙暗一些的电灯像。这些现象称视觉后像,前者为正后像,后者为负后像。这些现象是由于光敏细胞对于光刺激有滞后效应,即当它们接受光刺激后,其所引起的兴奋要经过一定时间才传到大脑产生视觉,而当光刺激消失后,其引起的兴奋还要持续一段时间才能消失。后一种情况称为视觉暂留,视觉暂留的时间一般为1秒。电影画面之所以产生连续活动的效果就是利用了眼的视觉暂留。

物体在视网膜上形成倒立的实像,这个实像刺激感光细胞,使它们兴奋起来,通过神经把兴奋传给大脑,于是产生视觉。虽然像是倒立的,但由于长期的生活经验,大脑已自动地进行了纠正,把倒像"看"成是正立的。1897年心理学家斯特拉顿曾做过一个有趣的实验,他把开普勒望远镜戴在右眼上,并把左眼完全捂住。在开始时,他觉得一切都是倒立的,想拾地上的东西,手却伸向顶棚,他甚至不敢往椅子上坐,因为他觉得椅子的脚是朝天的。他耐心地训练着、适应着,过了8天以后,倒立感觉消失,他又行动自如了,因为大脑又一次进行了纠正。这时他去掉望远镜,发现一切又颠倒了。又经过几天训练,他的视觉才恢复正常。

1.2 人的视觉与色觉

可见光是电磁波中能引起视觉的部分,其波长范围为390～770nm。色(即颜色)是可见光射入人眼以后,为光敏细胞感受,在大脑中产生的一种综合感觉,这种感觉称为色觉。不同波长的光对人眼引起不同的颜色感觉,每一种感光色素主要对一种原色光发生兴奋,而对其余两种原色仅发生程度不等的较弱反应。例如,在红色的作用下,感红光色素发生兴奋,感绿色光色素有弱的兴奋,感蓝色光色素兴奋更弱,因此构成色彩缤纷的色觉功能。

可见光波长范围大致划分如下:

红 770～622nm

橙 622～597nm

黄 597～577nm

绿 577～492nm

青 492～470nm

蓝 470～455nm

紫 455～390nm

通常所谓的可见光是对人类而言的,其他动物的"可见光"则和人类不同。例如,蜜蜂可以感受光谱中的紫外波段,而鹰甚至连人所能看见的蓝光也看不见。此外,巴

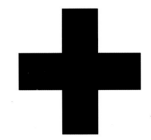

图1-2 盲点

甫洛夫曾以狗进行条件反射实验（《大脑两半球机能讲义》），证实狗的视觉虽然能够区别圆形和10∶9的椭圆形，但不能区别同形状而不同色（对人的视觉而言）的圆，也就是说，对于狗，光是不分色的，狗眼中所见的只是不同深浅的灰色。

人眼视网膜的圆锥细胞具有色觉，圆锥细胞因其所含的光敏素不同而分成三类：

含蓝敏素的圆锥细胞，只对400～500nm的光敏感；

含绿敏素的圆锥细胞，只对470～600nm的光敏感；

含红敏素的圆锥细胞，只对550～700nm的光敏感。

当眼睛接受光刺激以后，如果三类圆锥细胞中单独一种引起反应，则单独产生蓝、绿、红等色觉；如果有两类或三类圆锥细胞引起反应，则产生黄、紫、橙等其他混合色觉；三类圆锥细胞同时受到适当比例的刺激，则产生白色色觉，白色减弱时就成为灰色。如果视锥细胞中缺少某一种感光色素，则发生色觉障碍。例如在光敏细胞中缺乏红敏素，则成为红色色盲。

在对人眼进行解剖学实验的很早以前，亥姆霍兹就提出了光的三基色原理。他认为只要假定红光、绿光和蓝光的色为三种基色，则把这三种光按一定比例混合，在视觉中就可以产生光谱上所有的色，还可以产生光谱中没有的色，如品红、墨绿等。光的混合服从加色法。后来大量实验证明，选择基色的方法不是惟一的，但以红、绿、蓝为基色，则和解剖学的实验结果相符合。由于这三种颜色的光不是单一的波长，而是有一定的波长范围，为了选用统一的标准，1931年国际照明委员会规定下列单色光作为标准基色：

红色光——700nm

绿色光——546.1nm

蓝色光——453.5nm

应该指出，色觉是一种综合感觉，它并不与光的波长有一一对应关系。一定波长的光产生一定的色觉，但要产生同一色觉，却可以有多种色光的组合方式。例如波长为390～455 nm的光使眼产生紫色色觉，但蓝光与红光同时作用于眼也能产生紫色色觉，虽然它们的波长完全不同。

早在19世纪，托马斯·扬最先系统地阐述了彩色视觉的三色理论。这种阐述主要是以加色法彩色感觉为依据，并假设视网膜中存在三种不同的感色体，每种感色体对红光、绿光或蓝光敏感。这个简单的三色理论的另一个问题是"皮质黄"现象：如果一只眼睛接受红光，另一只眼睛接受绿光，当两个影像混合时往往成为黄色，这种感觉只凭视网膜的单独活动是无法产生的。此外，有"绿色色盲"的部分色缺陷的人对光谱的中等波长（即绿色）的反应并不降低。因为这些原因，贺林和其他一些人在19世纪晚期提出了一种彩色视觉的相反理论，它曾被赫维切和詹姆逊大大加以发展。这一理论认为，存在着三对过程，一对是白与黑、一对是蓝与黄、一对是红与绿。现在人们都把这些过程看作是视神经系统按自身速率的高低而出现的兴奋与抑制。相反理论认为各对光线的加色混合很可能产生良好结果，还认为对黑白的感觉应与对色彩的感觉分开是很合理的。这个理论还和一些与接受场、横向抑制及某些色彩因光线亮度的变化而产生颜色偏离等有关的现象相一致。早期的彩色理论无一论及有关缺陷性彩色视觉的感觉问题。为了使事情更复杂化，爱德温·兰德曾展示当只有两个波长带差异极小的彩色影像，用加色法混合放映到屏幕上时，就能看到各种各样的颜色。他因此假设，眼睛内有一个差别估计机制，能对所收到的长波与短波的信号进行比较后作出判断，从而眼睛基本上是一个两渠道的信息处理系统。

至今还没有一种完整的、令人满意的视觉色彩理论。有一点似乎是清楚的，即视网膜至少是一个有三种感光体的系统，但仅这一点并不能解释多样化的视觉现象。神经系统的作用显然与复杂的联系和反馈的机制有关，这种作用可能正是发展视觉色彩理论所需要的。

第 2 章 认识色彩

色彩是视觉的感性认识的一个方面,与各种物体有关,包括物体的表面和光源,它具有颜色、明度(或亮度)和纯度等特征。

当某人被问及他所见到的是什么色彩时,答复往往是色彩的"名称",例如,草是"绿色"。事实上,绿色仅仅是许多颜色中的一种,还有黄色、红色、紫红、蓝色、翠绿等等,任何一种颜色,都存在着许多不同的色彩知觉。草的绿色也有各色各样的,它与莴苣的浅绿和松针的深绿都不同。所以,要用语言来描述一种色彩时,除了颜色之外,还需加上它的明度。色彩还有第三个方面,叫纯度,是指色彩的鲜艳度或浓度,将广东的橙子与美国新泽西的橙子作一比较,就可以看出来。它们的颜色相同,明度也接近,但后者显得更鲜艳夺目,所以在色彩感觉上显得更纯。由此可知,我们看到的色彩至少有三个方面。

能产生特殊色彩感觉的各种有关事物,都包含着能相互起作用的多种因素的复杂关系。这些因素包括光源、环境、物体的物理特征及观看者本身的生理和心理因素,所有这些都会影响对色彩的感觉。

尽管色彩感觉形成于一系列物理与化学反应的末尾,而且这种感觉是内在的,但通常都反映到外部世界上,并往往以为物体本身就"含有"色彩,于是形成了白雪、黑炭及红苹果这些词语。在一般情况下,由于物体的反射或各种光波波长的传递,物体确实能强烈影响所见的色彩。譬如,在白天,无论室外自然光的色彩有多大变化,草总是呈现出绿色;蓝色的海军服在灯光下却可能成为黑色。由此可见,在感觉中,光源的色彩是一个重要因素。

树林茂密的远山,看上去是浅蓝色的,这是因为光线受大气阻挡而散射的缘故。众所周知,树木茂密的山坡实际上是墨绿色,但在这种情况下,环境却决定了我们的感觉。

尤有甚者,观看者的状态也会强烈地影响他所看见的色彩。当观看者的眼睛适应于阳光时,灯光呈黄色,但当灯光是惟一光源时,却几乎是白色。

以上各例表明,观看者要准确地知道所将见到的是什么色彩,需要一种包含许多微妙的相关因素的知识。在大多数情况下,这种知识是无法获得的,正因为如此,对色彩感觉的研究需要老练的观看者自己善动脑筋。在所见的色彩与到达观看者眼中的光线波长和强度之间,当然不是一种简单的惟一的关系。

2.1 光色与物色

光的颜色称为光色,它决定于光的波长,一定波长的光产生一定的色觉。几种波长不同的单色光所组成的复合光在人眼中引起由这些光色混合而成的复色的感觉,这种混合称为加色混合,它服从加色法原理。

加色法可以用(图 2-1)来表示,图中红、绿、蓝三种基色居三角形的三个顶点上,这些光色以不等量混合可得中间的光色。如红光与绿光以相当强度混合可得黄光(色),红光较强时为橙光,绿光较强时为黄绿光。绿光与蓝光混合后可得蓝绿光、青光或绿蓝光。红、绿、蓝三色光适当混合得白光。因红与绿混合可得黄光,故黄与蓝混合也可得白光。同样,绿与品红混合也可得白光。当两种光混合后可得白光时,这两种光色互称为补色,如黄为蓝的补色,蓝为黄的补色等。

物体的颜色称为物色,取决于它表面所反射的光或经过它透射的光的颜色,通常所谓物的颜色是指在白光照射下所呈现的颜色。在白光照射下,一个红色的物体只反射红光附近一个波长范围的光,而吸收其他波长的光,因此看到的是红色;当用红光照射,看到的仍是红光;而当用蓝光照射时,由于蓝光被吸收,看到的是黑色或深紫色。

颜料或油漆调和后所得的色,取决于它们在日光照射下所反射的光色。黄色颜料

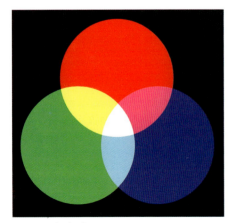

图 2-1 加色法

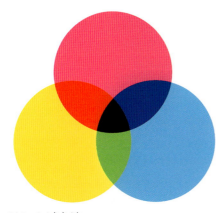

图 2-2 减色法

之所以呈黄色,是因为它从白光中吸收了蓝色光而反射黄色光(黄与蓝互为补色);青色颜料之所以呈青色,是因为它从白光中吸收了红色光而反射青色光。把黄色和青色两种颜料混合后,它们从白光中吸收了蓝色光与红色光,因此它们就呈现为绿色(因蓝、绿、红三色光合成白光)。如把黄、青、品红三种颜料混合,则它们从白光中吸收了蓝、红与绿三种色光,因此呈现黑色。颜料的这种配色方法称为减色法(图2-2)。减色法的基色为黄、青与品红,美术工作者通常把它们称为黄、蓝、红。

滤光片叠合后所透过的光色也可用减色法来决定。

2.2 色温

色温是在视觉上与一特定光源的光线相一致的标准光源(黑体)的实际温度。

一块木炭开始加热时,会发出暗红色的光,随着温度的逐渐上升,光的色彩就会出现一系列的变化,由橙色变为黄色再变为白色,最后呈现出偏蓝的白色。对近似理想黑体的木炭来说,其温度与所发出的光线的光谱质量有密切关系。因此,木炭的温度不仅是它的外表形象的指数,而且是光谱中任何波长所产生的光能相对量的指数。表明温度的标度是开尔文(K),与公制中所用的摄氏标度相同,只是开尔文标度的零度约为-273℃。因此,开文尔温度比摄氏值高273℃。用明暗调节器控制的钨丝灯,在作用上很像一个黑体,在温度约为1000K时,它表现为红色。家用灯泡一般约是2850K。短寿命的摄影用钨丝灯(如散光灯)的正常发光是3200K或3400K,与普通灯泡相比,发出的光线呈偏蓝的白色。色温是前面各种光源概念的延伸,那些光源的光谱输出不一定与标准相符,甚至不必因加热而发光。灯光的色温原则上是通过与标准光源在各种温度下进行视觉比较来决定的,当灯光与标准光源达到一致时,标准光源的实际温度就是灯光的色温。在灯光与标准光源达不到视觉上一致的情况下,"相近"色温这个术语是指可得到的最接近的近似值。因为眼睛无法将光线分析成光波,所以,在视觉上对两种光源进行比较并不意味着两种光源在光谱特性上相同。举一个极端的实例:用一个只发射两种互补光波的光源就可以在视觉上觉得它与白色的日光完全一样,但该光源并不等于日光。再举一例,公路上的钠光灯发出的光线主要是一种黄色光波,虽然它与低色温的钨丝灯大致一样,但两种光源在光谱上并不相同,因为,钨丝灯对光谱中每一波长都发出一定的光线。色温数字对各种钨丝灯光源的色彩是否一致是很有用的指数。

2.3 原色

原色是基本色彩,可以混合出其他所有的颜色。色光混合的三原色是红色、蓝色和绿色。这就是所谓的加色原色,将它们全部混合会产生白色光。人类的眼睛能敏感地感受这三种颜色。将红光、蓝光和绿光两两混合产生以下色彩:

红色加蓝色产生品红。

蓝色加绿色产生青色。

绿色加红色产生黄色。

在电视或者电脑的屏幕上通常可以看到以上的色光混合形式。

色料或者染料的三原色称为减色原色。减色原色就是色光三原色混合得到的间色:青色、黄色和品红。

品红色加黄色产生红色。

青色加品红色产生蓝色。

黄色加青色产生绿色。

与加色原色相比,减色混合产生的红色、黄色和蓝色的纯度不是很高。减色三原色混合产生的颜色接近黑色。商业平版印刷,以制作书的过程为例,运用的通常就是减色三原色,通常还会添加黑色,以形成更强烈的对比效果。由于所有的减色混合都

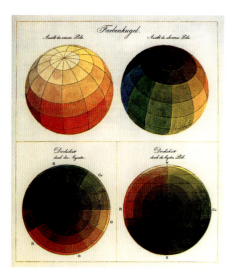

图2-3 龙格色球体

会导致色彩的纯度损失,所以在绘画或者印刷中,除了减色三原色以外,还会直接使用其他的颜料,这样就可以减少混合的次数。

通过三种属性可以描述我们感知到的色彩:色相、明度和纯度。这表明任何二维模型(例如色相环)都不能完整地体现色彩系统。将颜色汇集,并且在其中可以找到任意色块或色样的模型必须是三维的。这种模型将每一种颜色和其他颜色按一定关系组织在一起。这样我们可以通过色相、明度和纯度级差从任意一种颜色移到另一种颜色。

以色相环为赤道圆周的色球体最初用来描述这种色彩体系,这也是最简洁的方法。贯穿色球体的中心轴是色阶(灰度级差),北极是白色而南极是黑色。由色阶轴线向外到球体表面表示的是色彩纯度。无彩色系的灰色位于球体的中心,饱和度较高的颜色依次延伸到球体表面。

图2-3所示,是菲利普·奥托·龙格在1810年创建的色球体,它以减色法为基础。上方的两个视图是球体的外观(较浅的半球和较深的半球);下方的两个视图是球体的剖面:左边是球体的横剖面,它的圆周边缘是12级色相环;右边是球体的纵剖面。

早期的龙格色立体为随后的模型设定了一种形式,它可能并不能提供很多颜色,但是它的形式与随后的色立体相一致。这种形式包括:

原色(红色、黄色和蓝色)

间色(橙色、绿色和紫色)

复色(位于间色之间的色阶)

补色(在色相环上位置对应,混合后颜色会调和)

在此之后的色彩系统,对原色和补色进行改进并作出详细的阐述。

2.4 加色法

加色法是利用三种不同色光的组合进行色彩表现的一种方法,通常用的三种色光是红光、绿光和蓝光。

彩色电视用的是一种加色法。在电视中,光线是显像管表面的微小荧光点。当电子光束冲击这些荧光点时,它们便发光——有些是红光,有些是绿光,而有些则是蓝光。所有看到的色彩,都是由荧光点发出的不同程度的光所形成。在正常观看距离上,各个分开的荧光点是辨别不出来的。这些光点加在一起,便形成图像中各种各样的色彩。

在现实世界中,几乎所有的色彩都可以简单地通过三种不同强度的光线相混合而表达出来。所有不同的颜色都可以由各种的光线组合而成,不同数量的红光与蓝光形成各种紫红色,不同数量的蓝光和绿光形成种种青色,不同数量的红光与绿光可以形成一系列由橙红到黄绿的颜色。当红光与绿光的数量大致相等时,便可看到感觉上的纯黄色。红光与绿光相混合,看上去是黄色,但与感觉到的分开的红光和绿光又很不一样,这是一个很难解释的、实验出来的事实。如果你在一只眼睛上加一块红色滤镜,另一只眼睛上加一块绿色滤镜,便可看到黄色。至少在这个例子中,黄色的感觉与神经系统的信息处理性能有关,因为,在这里仅仅由视网膜的活动是不能产生黄色的。

对一定颜色来说,调整光线的强度可以得到任何程度的明度,灰暗的色彩来自强度低的光线,而明亮的色彩则来自强度高的光线。

当任何一对色光加上第三个色光时,结果会使纯度或鲜艳度受到损失。当光线单独使用或成对使用时,可以得到最高的纯度。因此,最纯的黄色是来自红光与绿光的混合。如果在成对的红光与绿光中加上少量的第三种光(蓝光),黄色就会显得较为苍白,不那么鲜艳。假如适当调整蓝光的数量,观看者便可看到所想看到的任何白色。在所有三种光线强度都同样低的情况下,观看者看到的是灰色,在光线强度极低(不

是零）的情况下，看到的是黑色。因此，正确地调整加色法可以形成任何没有色彩的黑色、白色或灰色。

2.5 减色法

减色法类似于色彩的层层叠加，通常当我们混合色料时会发生减色混合，这一过程产生的混合比母色的色性要弱，明度要低。例如，红色和绿色颜料相混产生深褐色，红色颜料只反射光谱中的红色区域，同时吸收其他波长的色光，而绿色颜料只反射光谱中的绿色区域。深褐色的混合结果表明大部分波长的色光都被混色吸收。

像当今所有的彩色摄影一样，杂志和报纸所用的制版印刷法基本上是采用减色法，它们用三种彩色油墨——黄、紫红、青；当这些油墨在纸上叠印在一起时，其作用就像摄影影像中的色素一样。第四种油墨，即黑色，常用来改善黑色的表现。

当美术家在调色板或画布上调色时，是以减色法彩色构成原理为基础的。当询问那些与色彩打交道的人时，最引人入胜的话题可能就是色彩混合。观摩油画的最初阶段，最多的问题可能是"我怎样才能调配出那种皮肤的色泽呢"？当汽车车身的油漆因为年久褪色时，汽车维修站的工人可能就要调配出符合汽车原色的油漆。设计师由羽毛触发灵感，希望找到类似颜色的染料。这些混合，涉及任何染料或颜料的混合，都属于减色混合。

2.6 色彩系统

多年以来，人们想要明确色彩之间的关系和相互作用，由于这种好奇心和需求，色彩系统逐步发展起来。解释色彩关系最简单也是最易懂的形式就是色相环。将可视光谱的两端闭合，就形成了色相环。它是其他更为复杂精细的色彩系统的基础。18世纪，伊萨克·牛顿首先创建了这种色相环（图2-4）。牛顿对我们观察理解物理世界作出了许多贡献，色相环就是其中之一。所有衍生的色相环都是采用这种基本的色相顺序。不同的色相环有相似之处，也有一些重要的差异，例如色阶的数量或者每个色阶的级数不同。基于原始色相环作出的改进，就是通过设置关键色来阐述色相之间的关系。

一些色相环以原色作为关键色：原色可以混合成其他颜色，但本身不能被调配出来。在色相环中位置互相对应的颜色也非常重要，称为补色。这种位置安排并不是随意的。补色相互混合时颜色会调和，并置时则对比强烈。

约翰尼斯·伊顿是位画家和教师，在20世纪20年代执教于德国包豪斯学院。伊顿色相环（图2-5）是一个常用的色彩模型，它以红色、蓝色和黄色作为原色。这些原色互相混合形成间色——橙、紫色和绿色。伊顿色相环在色彩关系对称方面非常出色。三原色组成等边三角形，这一形式与先前约翰尼·沃尔夫冈·冯·高斯的色彩三角（图2-6）很相像。

然而伊顿的模型也有不足之处，色相没有按照可视顺序平均排列，品红作为紫色和红色间的混合而被遗漏。该色彩模型在显示混色方面也是不完善的，黄色光加上蓝色光产生的是白色光，黄色料与蓝色料混合产生纯度很低的绿色。

比起等分可见光谱的模型，以色光或者色料原色为基础的色相环更卓有成效。在显示颜色相互混合、相互作用方面，这种色彩模型被证明与真实情况更加一致。

威尔黑姆·奥斯特瓦尔德在20世纪初发展出一种色彩系统，它以龙格的模型为基础，并加以改进。奥斯特瓦尔德系统采用四种原色和24级差的色相环。色立体在红色、黄色和蓝色之外又添加了绿色作为生理四原色，提供了更多的高纯色，24级色相环则提供了更多等分可视级差（图2-7）。奥斯特瓦尔德色立体呈复圆锥体，而不是球体。色相环位于圆周，色立体的中轴是非彩色明度级差，轴的顶部为白色，底部为黑色。色相环的纯色位于复圆锥体的表面，并进行明度变化，由圆周到顶部明度依次增高，变为浅色（在色相中加入白色），由圆周到底部明度依次降低，变为暗色

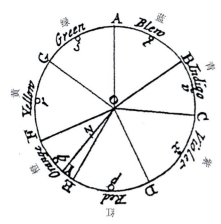

图2-4 牛顿色相环

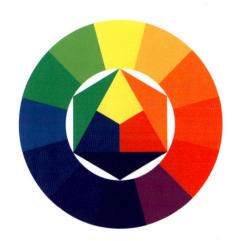

图2-5 伊顿色相环

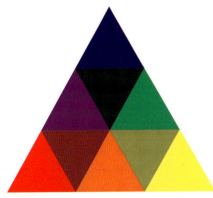

图2-6 高斯色彩三角

图2-7 可视级差

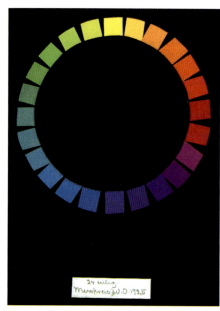

图 2-8 奥斯特瓦尔德色立体

图 2-9 孟塞尔色立体

（在色相中加入黑色）。奥斯特瓦尔德把色立体表面的颜色称为"清色"，与浊色进行区分。浊色因为与一定量的灰色混合而纯度降低。图 2-8 中所示是色立体的一部分剖面。

系统对称是奥斯特瓦尔德色立体的一个特点。这种对称结构与设计中经常要求的和谐感或者平衡感相呼应。然而系统的这种对称结构有一个缺点：它是一个闭合的系统。当发现更多色相的颜料或染料时，系统无法做到加入这些色相而不影响自身的对称性。事实上，奥斯特瓦尔德色立体中就不包含高纯度的青色和品红。

系统的对称性也导致了不能合理地等分可视级差。在系统中，蓝色到白色的级数与黄色到白色的级数相同。然而黄色的固有明度比蓝色高，黄色到白色实际的级差变化要比色立体所显示的蓝色到白色的级差变化细致得多。

奥斯特瓦尔德系统为色彩的减色混合提供了有趣的模型，在这个三维模型中，依据不同的路径可以获得不同的色列。但是，这个系统在颜色识别方面不能提供很多有用的参考。

埃尔伯特·孟塞尔的色彩系统（图 2-9）创建于 20 世纪早期，最初用于辅助教学，一直沿用至今。与奥斯特瓦尔德系统不同，孟塞尔色立体是一个开放的系统，多年来不断地进行修正。孟塞尔色彩系统和早期的色立体结构相似，明度级差位于中轴，颜色依次排列在以此为轴心的色相环上，纯度由内向外逐步增高直至纯色。孟塞尔色彩系统有一个开放的结构，这是一个重要的改进。这样当发现其他的纯色时，系统允许添加更多的色阶。

孟塞尔将等分可视级差作为色彩系统的原则。孟塞尔系统关注的是对色彩的视觉观察，而不是色料混合。系统中的色相环以十等分的颜色为基础，原色在其中并没有显得非常重要或者被特别强调。模型又将每个基本色细分为十份，色相总数为100。色彩系统用十步级差来阐释明度，并将色相的固有明度考虑在内。纯黄色位于高明度的水平层。蓝色则位于低明度的位置。纯色色相环并不像早期的色彩系统那样排列在圆周上。这些纯色按照它们的固有明度排列在模型中不同的层次上，因此系统的外观并不对称。

孟塞尔用术语色度来形容色彩的鲜艳程度。色度等级依次从无彩色排列到纯色或饱和色。这样就可以在色彩系统中看到不同颜色的不同色度。当发现新的颜料或者染料时，系统可以添加色度层进行修正。不同的颜色有不同的纯度范围，这也会导致系统的不对称性。图 2-9 下面所示的是一个色相的部分色样。

孟塞尔色彩系统能为颜色观察提供详细有用的参考信息。不同的人对于可口可乐的红色有不同的色彩感觉，而色相 5R，明度 4，色度 12 就能明确地定义一种红色，一些颜料制造厂商就用孟塞尔系统信息来标明他们生产的颜色。

通过残像测试可以确定补色。当观测者长时间注视一种颜色，随后在非彩色的表面将会出现补色的残像。这种残像的产生与加色、减色混合的原则相一致，那就是：将互补色混合会产生调和。

CIE 系统（国际照明委员会）（图 2-10）用于光源的比较和参考，至今仍在应用。这个系统以光的原色为基础：即人类视觉三基色或者三原色。色度图用于阐述这个系统，它采用二维坐标的形式显示这三个色光变量(A)。这样可以看到，白色光是红、绿和蓝三色光相混合的结果。它的坐标点位于红色0.33(x轴)和绿色0.33(y轴)。第三基色光蓝色的坐标0.33(z轴)被省略。黄色在图中显示为50%红色，50%绿色，不含蓝色成分。

色相环上的紫红区域，在色度图中位于红色和紫色之间的混色线上。当直线通过白色的光点坐标时，位于直线两端的颜色互为补色关系。

色度图用波长的长短(以毫微米为单位)来划分色度(或光线的颜色)。图中色光的发光度(或者强度)以流明为单位，恒定不变。

CIE 系统在显示不同光源的色彩变化方面非常有用。正午的日光最接近白光坐标。

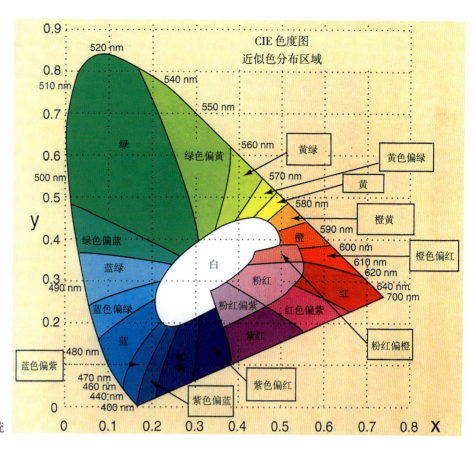

图 2-10 CIE 系统

日出的光色则明显接近红色。不同的人造光源可以根据各自的偏色进行划分。白炽灯光偏向黄色。在正午日光下色彩偏蓝的物体，在白炽灯光下色彩纯度不高。

CIE 色彩系统的基础是测谱学，同时它也是研究视觉的三种刺激光色（红色、蓝色和绿色）的关键。作为光源的参考资料，它详尽准确，但是无法像孟塞尔色彩系统那样有效地显示物体表面色彩的对比。

像奥斯特瓦尔德、孟塞尔和 CIE 这样研究色彩理论的基础模型，主要用于阐述色彩之间的关系以及提供一些交流专用的色彩信息：一些特殊用途的色彩目录和系统就是从这些模型衍生出来的。

潘通目录（图 2-11）是一种应用广泛的色彩指南。潘通公司提供了这种色彩目录，上面的色彩和印刷四色 CMYK（青色、品红色、黄色和黑色）相匹配。它是半透明油墨的减色混色系统，例如，青色和黄色产生绿色。这一目录也可应用于六色印刷，这种印刷能产生更多鲜艳的混色。将目录上的颜色转换成红色、蓝色和绿色就可以应用于加色混色系统，例如电脑屏幕的混色应用。

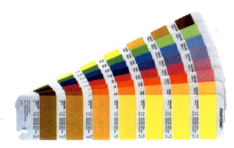

图 2-11 潘通目录

当缺乏一种印刷色时，最常用的潘通色彩系统就能提供专色匹配（定制油墨）的替代方案。附加目录可以将专色转换成以红色、蓝色、绿色为原色的加色混色系统，这种混色系统是电脑显示的基础。目录也可以为一种专色提供四色混合匹配，以产生最近似色。这种色彩参考目录也可以满足纺织业和塑料业的特殊需要。

第二种应用广泛的色彩目录是 256 色电脑设置色（图 2-12）。目录为红色、绿色和蓝色都设定从 0 到 255 的等级。这是电脑混色的标准级差。在这种色彩目录中白表示为 255R、255G、255B；而黑色表示为 0R、0G、0B；红色表示为 255R、0G、0B，蓝色表示为 0R、0G、255B；将不同等级的红色、绿色和蓝色混合可以得到所有的混色。

图 2-12 电脑设置色

以上几种色彩系统确保了印刷色的可预见性，色彩也可以从一种系统转换到另一种系统而不发生变化。任何色彩系统都会有局限：CMYK 印刷色的范围小于"色域"（比电脑屏幕上所示的色光范围略小）。在专业的实际应用中，就能充分领会系统的复杂性和通用性。

第3章　写生色彩

　　自然中的一切色彩现象为我们的感觉提供了最客观的基本条件，而掌握了色彩的生理学和光学知识，并不等于就能在色彩的艺术领域内最恰当地运用这一条件。因此，站在纷繁的色彩世界面前，怎样将自然的色彩对象转化为色彩作品就成为了一个重要的艺术命题。就本书而言，怎样在自然色彩的感觉基础上展开设计色彩的基础训练才是本课程首先需要解决的问题。

　　自然色彩的基础训练，应将目标预定在美术史的范畴内，并且把握好两个相关的基础层面：一是以写生的方法将客观对象的色彩关系正确地反映在我们的画面上，这是学习色彩最初阶段所要具备的基本能力；二是在色彩写生能力具备的基础上逐步参与色彩的主观意识，使来源于自然的色彩现象变得更加人性化，从而为我们今后的设计色彩打下坚实的基础。客观的色彩写生是我们掌握色彩训练的第一步，对于这一层面色彩基础能力的训练，我们通常有效而具体地通过色彩静物写生、色彩景物写生的训练方式达到。

　　光对颜色的改变使人们越来越认识到它对色彩呈现的重要性。然而，光和色毕竟不是同一个概念。在通常情况下，我们对物体颜色的感知是"色"的感知，而不是光的本身。光和色的差别就在于电磁波辐射能量以及物体反射光量对视觉刺激的强弱程度所至。由光源辐射出来的光势必为强光，而由物质反射出来的光必然是弱光。光在空间状态中对物体进行照射之后形成的反光，使物体表面的色素对光谱色光成分的选择就有了颜色呈现的机会，这样就有了"光"与"色"的区别。具体地说，就是物体表面依据自身色素的感色性质将光谱中与自身相异的光波成分吸收，同时并把与自身色素相同的色光光波排斥出物外。这时，被排斥出的色光光波便以反射的形式回到空间介质之中继续以辐射的形式传播。而这些重新被物质反射出来的电磁波辐射能量在很大程度上被弱化之后反射到人的视觉中时，人的眼睛这时接受到的便是物体的颜色。然而，这时的颜色已经负载了物象的信息，其色光的辐射强度已不再有经过物表面吸收之前的光源直接照射到眼睛中那么刺激了。由此不难看出，我们平时在日常生活中所感觉到的"色"与"光"这两者之间的概念差别，就是因为色光辐射能量的强度与人眼感受到光的刺激以后所得出的感觉程度而导致的。

　　研究大自然中空间介质对色光感受的影响有着十分重要的意义。大自然的空间中充满了由大量浮游微粒和尘埃构成的空间介质，由于每一种空间介质对光谱成分吸收和反射的强弱程度不一，因而形成了大自然色彩的千变万化。存在于大自然空间中的这些微粒性的空间介质在阳光的照耀下必然起着空间色散的作用，当阳光投射到地球的时候，较长波长的红、橙、黄、绿色光会穿透大气层被地球所吸收，而那些较短波长的蓝、紫色光则被大气的空间介质所色散，进而使大气层充满了蓝色的光感。由此，当我们抬头仰望天空时，蔚蓝的天空充满着纯净的美；而当我们放眼欣赏远处的景物时，紫蓝色的虚淡感就会使那些远处的景将近处的景物衬托得层次分明。空间介质对一切色光的反射导致整个大自然绚丽多彩。这种客观存在的色彩现象为色彩艺术的创造提供了科学的依据和无数色彩感受的视觉资源，使我们在表现大自然之美的时候明白到一个基本的道理，那就是对色彩在物体上呈现的色感现象在空间介质的影响下永远处于可变的状态之中。为此，用色彩描绘自然中的事物时，我们不能不运用这个道理来揭示那些具有空间感觉的色彩美感。空间介质的反射在环境中形成的色彩影响为我们对色彩的观察和再现提供了丰富的依据，可以说在这个世界上充满着极强诱惑力色彩的同时，也意味着在空间中充满了色光的反射，说明所有在空间中呈现的物体颜色都必然受到来自空间环境色彩的影响。根据这样的原理，物体上固有色的概念是无法存在的。我们通常规定的标准色彩，色光与之最接近的准确度也只能在正午朝北面窗口的某个位置上射进来时才有可能达到，而更多的时候这个所谓"标准"的色彩

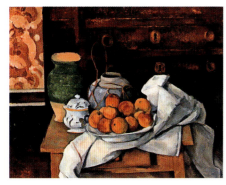

图 3-1 有箱子的静物 塞尚

关系就很难说它是标准的。因为光源、物质和空间距离以及运动着的视觉随时都在变化,使得色彩的存在关系也一直处于变化的状态之中,这就要求我们在观察空间色彩及其关系时应当随时意识到自然空间色调的变化,而所谓固有色也会因为光源色变化而改变自己固有的面目。

可以说三维空间中色彩视觉变化的原理,是我们在画面中用色彩语言推开视觉空间、进行色彩丰富的视觉描述和艺术夸张的基本规律和基本手法。有时候,画家们为了在画面中获得具有三度空间的色彩效果,就有意加强空间介质在物体之间的影响效果,从而能在画面中享受到空间要素造成的丰富的空间色彩美感。

3.1 固有色、光源色和环境色

研究自然状态下关于物体的固有色以及影响物体的光源色和环境色是进行色彩学习和掌握色彩需要树立的基本观念。如上所说,自然状态下的"固有色"其实是不存在的,固有色概念是相对于光源色和环境色而言的,而我们在这里所说的"固有色"是指被眼睛直观地感受到的物质表面上那些能够对光波产生恒定性的吸收和反射作用的颜色。它是呈现在视觉中最基本的颜色状态,并在客观的范围内属于重要的视觉元素之一。

光源色是指光源的色彩。光源色彩的不同,必然导致物体受光后的色觉的不同,同时还决定了这一物体反射色的不同。换句话说,由于光从光谱中辐射的色光成分决定了光源色光的倾向性,因而使物体表面受光后所呈现的颜色的效果也不同。如果以日光照射为条件,那么,物体受光面色调的主要倾向是由光源色决定的。此外,环境色也是改变物体色彩视觉变化的重要条件之一,通常,物体背光面色调的主要倾向是由环境色决定的。

事实上当我们在自然环境下进行色彩写生时,"固有色、光源色和环境色"的概念都十分有用,从"固有色"的角度看,它能将物体受光后的"恒定色彩"面目交给我们的视觉进行色彩整体构图时的面积处理,这对色彩写生时色彩结构的把握相当有益。以静物写生为例,当我们处理静物色彩的背景时,就可以将整个背景的色彩看作是一个固有的色块,同样,一个罐子、一个盘子、一个水果……在我们的视域里都可以看成是一个个固有的色块,并纳入到固有色彩的概念中加以理解,这样,色彩的整体结构就能在色彩"固有色"的比较中得到相对准确的控制。那些物体色彩在相比之下感到比较接近的"固有色"就可以在整体上得到归纳(图3-1)。

然而,仅仅把握住物体"固有色"的概念只能有助于色块意识下对色彩整体概括的处理,但对于色彩三维空间的色彩塑造却不能进入到微妙和深入的程度。为此,就需要我们发挥"光源色和环境色"对色彩画面的深入影响。我们说一幅作品从写实的角度看,色彩的氛围是至关重要的。印象派作品之所以从写生中超越了客观的自然色彩而进入到了另一个艺术的境界,就因为更多地强调了空间色彩中光源色和环境色的影响,使得画面中的色彩成为一种典型的视觉印象。所以,强调空间色彩表现中"光源色和环境色"的变化就等于找到了一种丰富画面色彩变化的最好方法。同时也使我们认识到,在写实色彩中,"固有色、光源色和环境色"是构成色彩画面最完整的也是最基本的色彩概念之一(图3-2)。

3.2 源于自然的色彩印象

这里所说的色彩印象是基于一个画家的经验与直觉的,而非物理和化学所研究的色彩理论。常听说色彩感觉的好坏是天生的,是琢磨不透的。被誉为当代色彩艺术领域中最伟大的教师之一的美术理论家伊顿也说过:"如果你能不知不觉地创作出色的杰作来,那么你创作时就不需要色彩知识。但是,如果你不能在没有色彩知识的情况下创作出色彩的杰作来,那么你就应当去寻求色彩知识。"学说和理论在技巧不熟练

的时候是最好的东西,而在技巧熟练的时候,凭直觉判断就能自然地解决问题,这也是我们最理想的教学结果。

在自然界,色彩表面性的表达与事物内部的变化过程有关,自然色彩的生命感必然蕴藏在它自身的内部变化中。季节的春、夏、秋、冬,果实的生长、发芽、开花、结果都将自然色彩的内在生命一一焕发出来。这种自然色彩内在机能的视觉表达也同样使我们反省到我们个人色彩的新感觉。色彩存在中,客观的"光"只能成为离开人的独立性的一部分,只有当这光刺激了我们的眼睛使我们内部的色彩感觉被激活的时候,色彩本身的意义和色彩视觉的感知才能充分、完整地存在于艺术世界中。由此,我们可以看到,色彩离不开人的感觉,它是一种光的脉冲,只有当色彩刺激了我们内部的光明、黑暗和色彩的世界,色彩才有真正存在的意义。正因为如此,由自然激发人们对色彩产生的喜爱造成了色彩在画家身上的个性发展,色彩的表现也才有了千姿百态的视觉美。源于自然的色彩写生和色彩分析对于我们学好色彩来说是一个不可忽视的重要课题。色彩写生训练能够更深刻地认识和体验光与物色形成的色彩关系;对自然色彩特定方法的色彩分析,使我们可以进一步从自然中抽取我们所需要的色彩进行设计,以便能够从自然中获取最满意的色彩视觉信息,并且根据这些信息锤炼出最精当的色彩语言,进而达到色彩设计的目的(图3-3)。

大自然色彩现象的奇妙令人陶醉,我们尽情感受大自然色彩的目的除了与大自然进行心灵上的交流以外,更主要的是将大自然中色彩的奇妙之处真正与艺术表现的需要联系起来。因此,我们必须认识到,仅仅依靠科学的色彩原理还不够,还必须从艺术的实践需要出发,对我们自身对大自然奇妙色彩印象的交融所呈现的某些色彩加以格外关注,这甚至比运用色彩的原理解释色彩的现象显得更有实际意义。19世纪印象派画家们就与大自然的色彩之美结下了不解之缘,印象派的名字是与光连在一起的。当1874年在巴黎卡普辛大街举办的第一届"印象主义"绘画展览之后,印象派的名字

图3-2 两个干草堆 莫奈

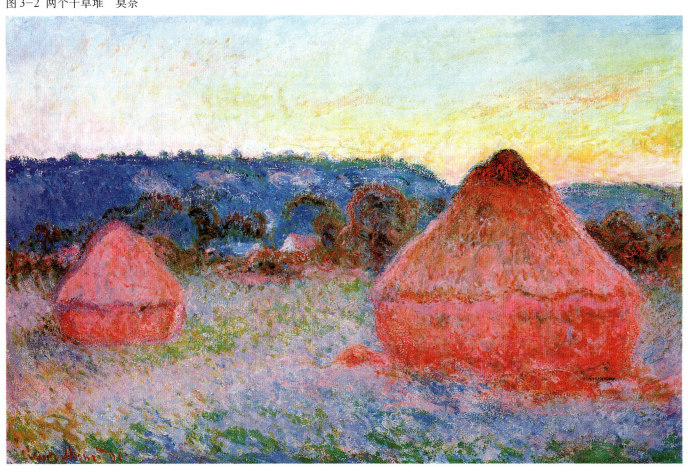

从此就在西方美术史上站稳了脚跟。印象派中的"印象"一词，是出于当时批评家们对印象派画家们作品的贬义用词。因为这些作品第一次让自然的光色辉煌地融进了新开辟的色彩表现之中，以至于在当时无法让官方和批评家们所接受。然而，正因为印象派画家从容地走出了画室，让他们的色彩观念与传统产生了裂变，并坚定地与自然的色彩生命连在了一起，从而寻找到了一方新的以自然为依托的色彩天地。从此，自然的光色闪烁在印象派的作品之中，而那些作品中强烈的光色也照亮了整个世界画坛（图3-4）。

　　色彩源于光是印象派对色彩表现的坚定信念。从某种意义上说，印象派画家是强调色彩与光的自然主义。当1839年化学家谢弗勒发表了关于光学的新发现的理论之后，引起了当时艺术家们的普遍关注，尤其对于正在追求画面色彩鲜明的印象派画家来说更是一个极为重要的启示。在这种理论的影响下，莫奈开始认真探索色彩与光的变化现象。例如，他在一天之内的各个时段用不同的画面来描绘同一片风景，他用自己敏锐的目光对风景的色彩现象进行仔细观察，将阳光下的景物随着日光移动和随之发生的反射的光色变化结果真实地表现出来。他的系列风景作品卢昂大教堂（图3-5～图3-8）就是这种变化过程最好的体现。印象派在作画过程中具有重要意义的发现是：所有的色彩都是由照射在它们之上的光决定的，物体的固有色并不存在，所有物体在光的照耀下所形成的色彩变化都是光的表现形式。他们认为一切自然现象都应该从光的角度进行观察。由此可见，印象派绘画要求一切色彩都源于光的色彩观念为西方19世纪绘画开辟了新的领域。尤其是莫奈那充满着强烈阳光和鲜明色彩的画面，打

图3-3　狩猎的森林　约翰·库瑟

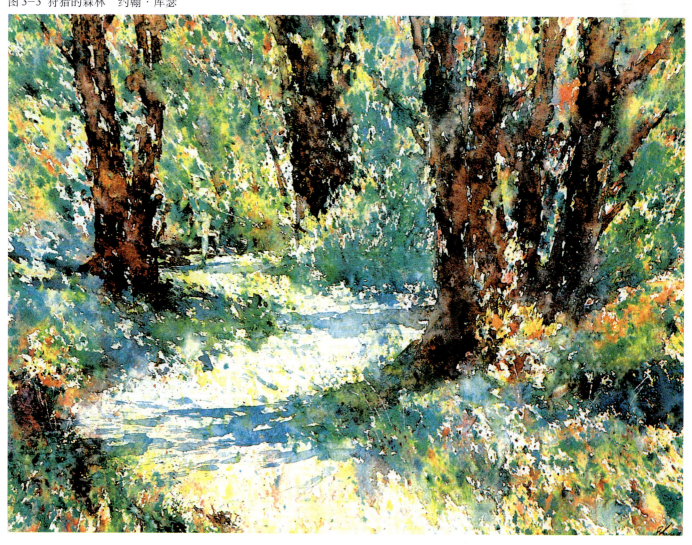

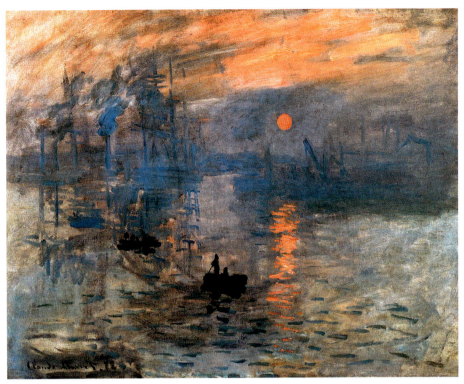

图 3-4 日出印象　莫奈

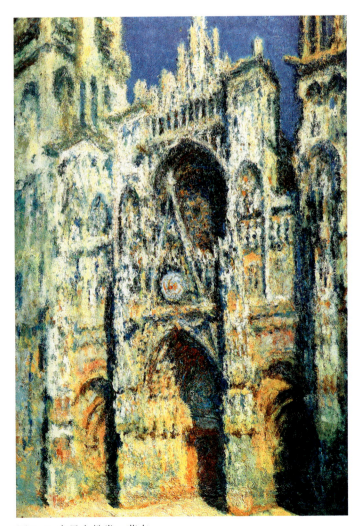

图 3-5 卢昂大教堂　莫奈

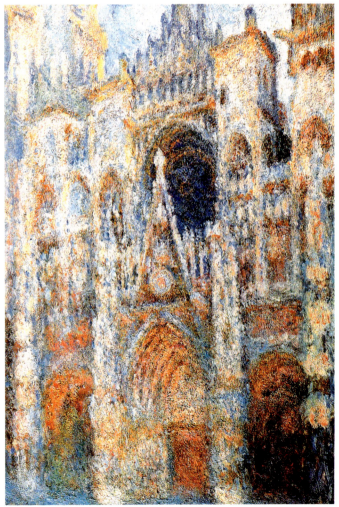

图 3-6 卢昂大教堂　莫奈

破了以往古典写实主义的幽暗色调,进一步将所能观察到的更为广泛而复杂的色彩变化呈现在画面上。同时,印象派也因此而摆脱了寻求过去所谓的美妙的古典题材,一心对大自然中那些不显眼的平常角落、普通房屋,即使是一池清水甚至一棵树在阳光的照耀下所呈现的五光十色的美丽色彩,用多彩的画笔在画面上研究着、实践着(图3-9、图3-10)。

在古典主义绘画中,画家们将作画的经历主要放在了古典题材和严谨的素描造型上,而忽视了对于色彩表现上的突破性探索(图3-11)。因此,我们找不到被描绘的色彩物象其阴影中的色彩变化,而只有到了印象派时期,印象派画家们用力求接近自然真实状态的色彩替代了传统绘画中那种单调而又带有象征性的色彩效果。因此,印象派画家们从本质上否定了固有色的存在,他们肯定了所有的色彩都围绕光的变化而变化的信念,认为人眼感觉到的色彩就是光的色彩反射对人眼作用的结果。例如,雪地和水面的反射色就有根本的区别,天空也并非仅能以蓝色作画,树干和地面更不能用棕色和土色描绘。所有那些传统下的色彩调子都会因为光色的变化得到彻底的改变。为了得到更辉煌、更强烈的色彩效果,他们用科学的方法将调色板的颜色限定于透过三棱镜分析出来的纯色之中,将补色原理运用于物象阴影的描绘上。例如,阳光下黄色物象的阴影部分就用紫色来表现,蓝色物体的阴影就以含橙色成分加以描绘(图3-12)。可以说在印象派绘画中,完全用纯补色的手法构成的绘画作品以及采用点彩的技法是他们绘画研究的中心课题。他们用补色关系将色彩在画面上进行并置处理,使色彩呈现出更加辉煌的视觉效果。为了让色彩占据最突出的地位,印象派画家们在调色板上去掉了黑色。

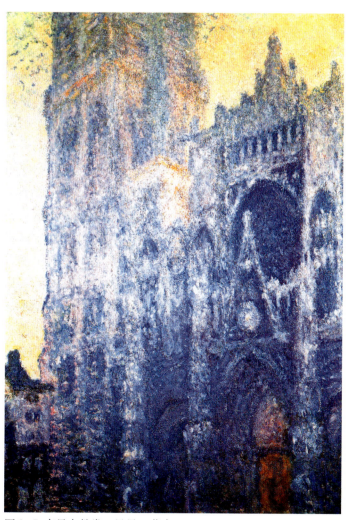

图3-7 卢昂大教堂,早晨 莫奈

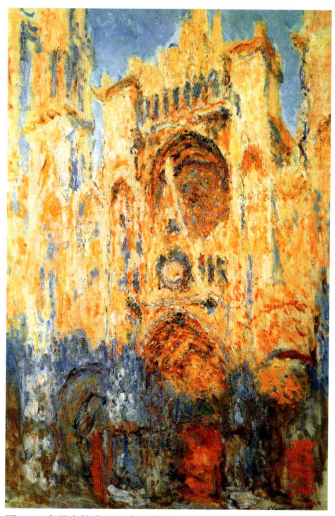

图3-8 卢昂大教堂,阳光 莫奈

第3章 写生色彩 15

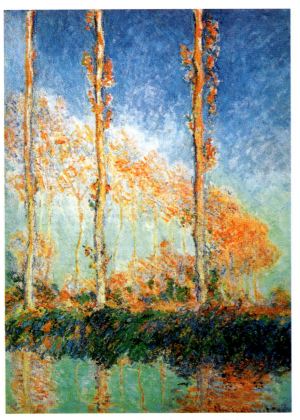
图 3-9 白杨树,三棵粉红色的树,秋天 莫奈

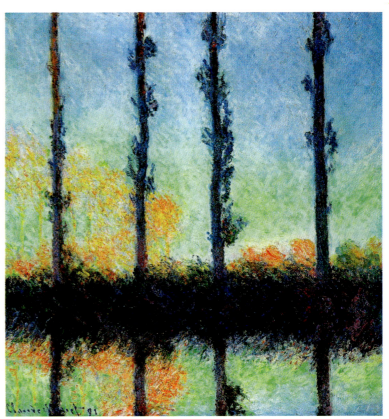
图 3-10 四棵树 莫奈

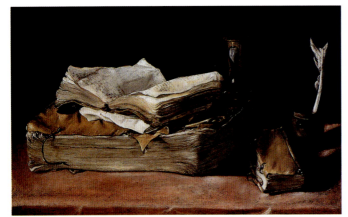
图 3-11 有书的静物 佚名

图 3-12 康定斯基—坟场与教区 柯歇尔

他们描绘茂密的树叶时，受光部分常常采用黄色与绿色进行描绘；其暗部则以蓝色表现，或者采用带紫色成分的颜色和较强的绿色进行描绘；同时，对物体造型上的细节加以减弱以便让观众加强对色彩的注意力（图3-13）。由此可见，在我们平时不太注重的物象的阴影中也渗透着印象派画家们丰富的光色观念，并使我们清楚地认识到了印象派画家们在尊重自然和科学的基础上，从另一个新的境界中使色彩拥有了艺术的新地位。

在光色观念的引导下，印象派在写生过程中从来不放弃自然的每个瞬间变化。1888年，毕沙罗在河畔写生时对水面上千变万化的反射光线形成的水波进行了研究与探讨，最终他使用以长短不一的短小笔触进行表现，收到了很好的艺术效果（图3-14）。这些色点般的小笔触在某种程度上变成了一种颤动的色彩气氛，既实现了对客观意义上造型性的视觉描述，也从另一色彩绘画的学术境地里重新确定了色彩在光照条件下艺术表现的视觉力量所产生的根源。这种富于动感的色彩气氛在理论上为他们的色彩观念获得了验证，即：色彩本身不存在于物体，只是由于光的缘故色彩才能在不断的变化中呈现出来。所以印象派画家们大胆地将含有光的纯色不经调和就绘制在画布上，试图通过色彩的空间混合以获取色调的柔美表现，并引起颤动的视觉感知和分外夺目的色彩效果。这样，当他们在画面某处需要表现绿色调时，就在画布上用纯蓝色和纯黄色"并置"处理，使看画的人在一定的距离凭眼睛自觉地进行调和，这样所产生出来的色点就能达到原先对色彩表现的新的期望，并使画面效果犹如一首流动的音乐而变化万千、斑斓绚丽（图3-15）。

由此不难看出，印象派画家们的对景写生并不是简单地对客观自然的色彩描摹，他们不仅将光色效果发挥到了视觉美学的极致状态，而且，这种用小笔触构成的色彩画面由于采用的是纯色并置的方法（图3-16），就像可见光谱中对色彩的分解一样，使颜色在表现自然色彩的过程中以它们最突出的对比方式将色彩的美感价值推到了崭新的色彩表现的舞台中央，成为我们色彩写生驾驭色彩的永久典范。

因此，在本课程教学中我们尝试将教学目标放在一个较为具体的范畴内，以印象派观察方法为色彩写生的入门原则，让学生们在色彩基础这一课程中基本掌握如何观察与表现客观对象的自然色彩。同时，我们也将鼓励学生们在此基础上加入表现的、象征的或个人化的成分。

图3-13 船　萨金特

图3-14 河流和清晨　毕沙罗

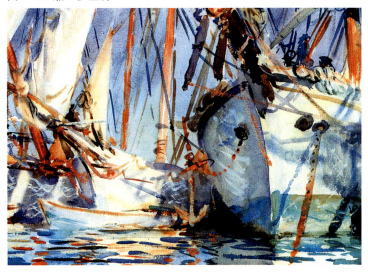
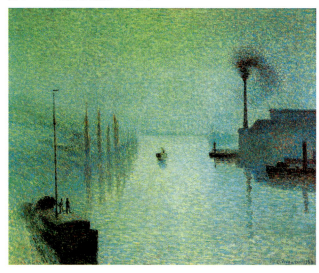

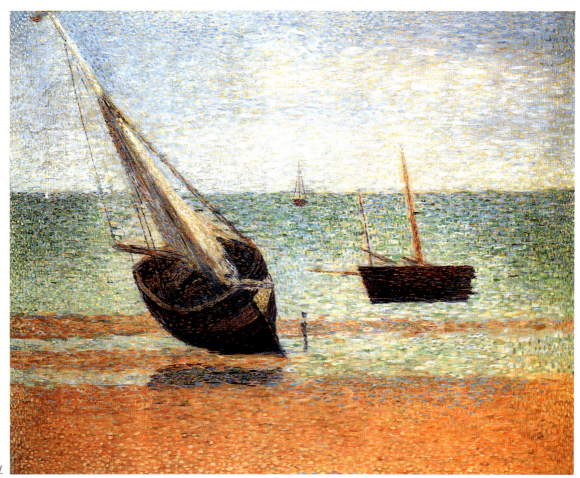

图 3-15 修拉

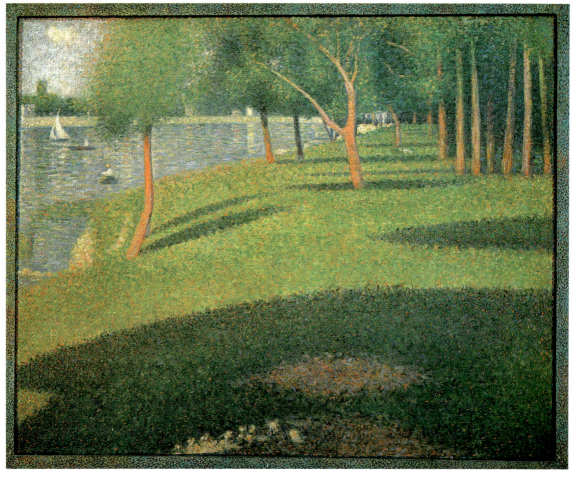

图 3-16 大碗岛 修拉

第4章 静物色彩的表现

4.1 静物题材与布置

在艺术造型领域,静物从来就是艺术家们特别喜爱的表现题材,从静物写生的意义上说,静物色彩应该属于自然色彩研究的对象。因此,静物色彩的表现就成为我们自然色彩现象表达和研究中不可缺少的内容之一。我们知道,画家在色彩学习、研究的过程中,总善于把基础的重点放在静物色彩写生的重要阶段,在设计艺术领域也同样如此。因为静物的色彩写生可以在室内固定光源、固定位置、固定环境、固定对象的有利条件下进行,它便于我们从感性和理性的交汇点上积极地用设计的思维接受色彩的多项训练,从而成为我们色彩基础练习的永久题材。

在19世纪以前,静物就是西方绘画的重要题材。由图4-1我们可以看到西方古典绘画中关于静物的主要题材,包括了:日用品、兵器、乐器、艺术品等等,当然食品、猎物、书籍、鲜花也是当时必不可少的题材(图3-11、图4-1~图4-6)。到了21世纪的今天,静物中有一种题材长盛不衰,那就是——鲜花!从古典主义到印象派,从后印象到现代主义都从不缺乏大师对鲜花的热爱。从(图4-7~图4-9)中可以看出造型在古典花卉作品里的主导地位,在(图4-10~图4-12)这些印象派作品中色彩则占据了主导地位,而雷诺阿的两张不同时期的作品更是清晰地展示了这种从重视造

图4-1 大静物 皮耶特·保尔

图4-2 静物 皮耶特·克拉兹

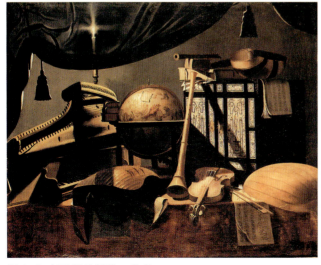

图4-3 有乐器的静物 佚名

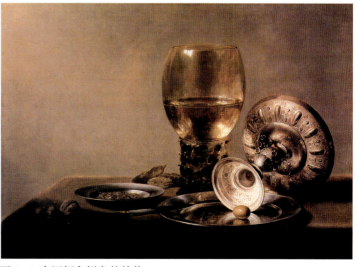

图4-4 有酒杯和银盘的静物

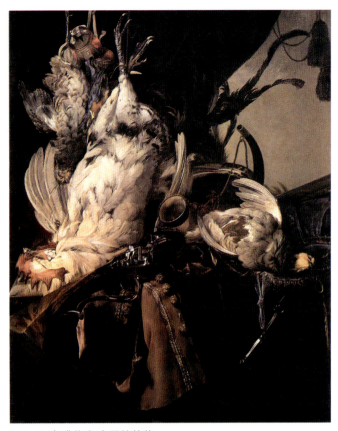

图 4-5 有猎物和武器的静物

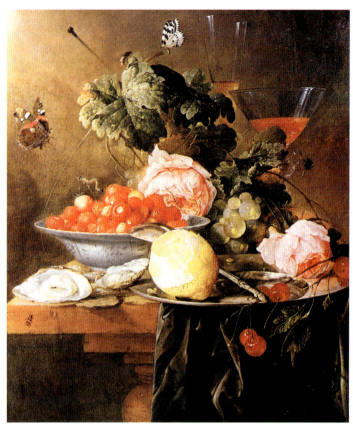

图 4-6 有水果的静物　德黑姆

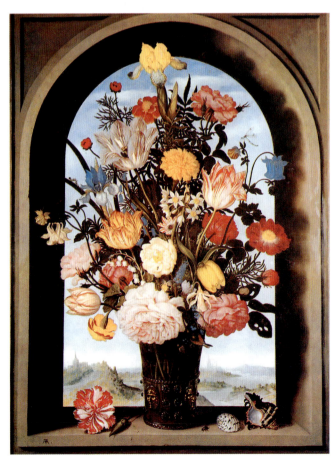

图 4-7 有风景的窗户里的花　佚名

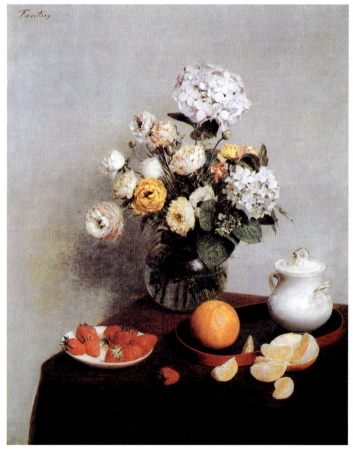

图 4-8 有花的静物　凡丁·拉图

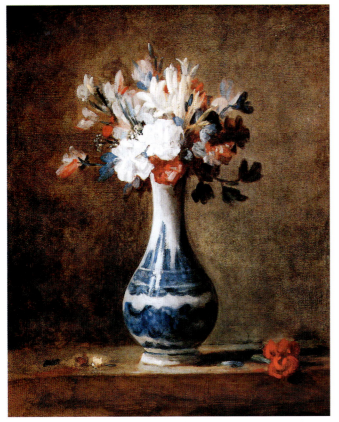

图4-9 蓝白花瓶里的花　西门·查丁

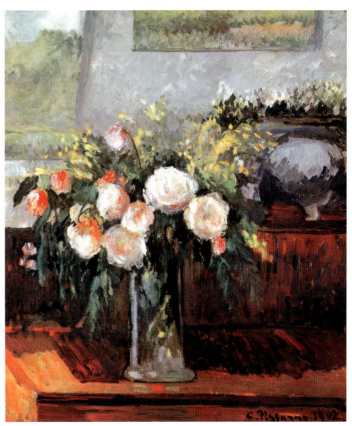

图4-10 玫瑰花　毕沙罗

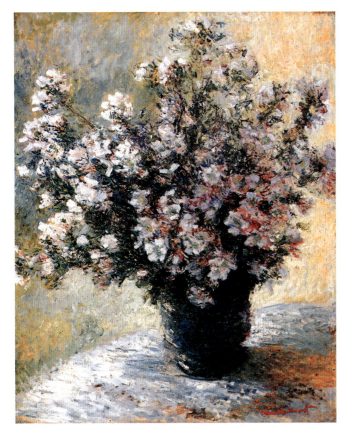

图4-11 花瓶里的锦葵花　莫奈

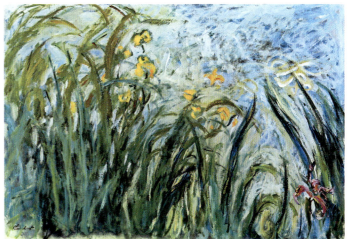

图4-12 鸢尾花　莫奈

第4章　静物色彩的表现 21

型到重视色彩的转变（图4-13、图4-14）。后期印象派的几位大师也通过花卉这一题材向我们展示了色彩的主观性因素（图4-11、图4-15～图4-20）。当然，这些表现性更强的作品（图4-21～图4-23）则从另一个全新的角度引导我们观看美丽的鲜花。

要使静物设置中的美学因素得到充分的发挥，就必须做到艺术地认识与布置静物的色彩关系。我们知道，静物写生色彩的表现是一种艺术活动，然而，怎样让静物布置得很美，也是这一活动中与艺术表现有关的一部分内容，只是布置静物并不是活动本身的终点，而是作为一幅优秀静物色彩作品诞生的前奏罢了。用艺术的眼光看待静物色彩的布置，说它毫无模式，这种说法或许将之看得过分自由，但若是给予简单而过于限制的规定，也远离艺术规律的核心。一般来说，一组静物设置得成功与否，在于它是否体现出设计者的匠心所在，是否把这一静物所要揭示的色彩效果真正付诸于实践。要做到这些，我们必须遵循下列原则：首先，在布置静物色彩组合的同时，要

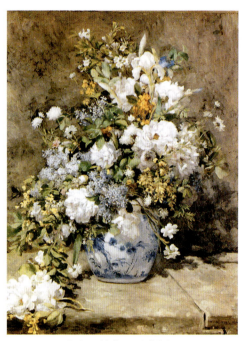
图4-13 一束春天的花 雷诺阿

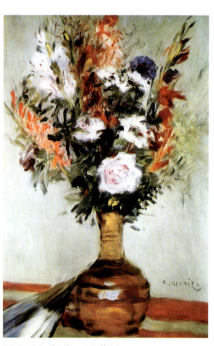
图4-14 瓶花 雷诺阿

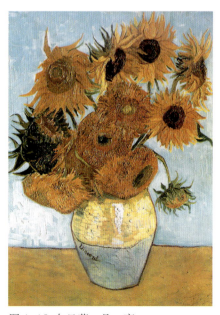
图4-15 向日葵 凡·高

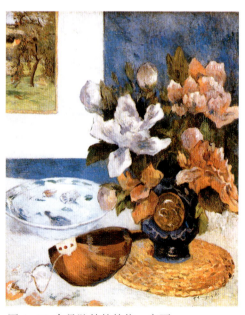
图4-16 有曼陀林的静物 高更

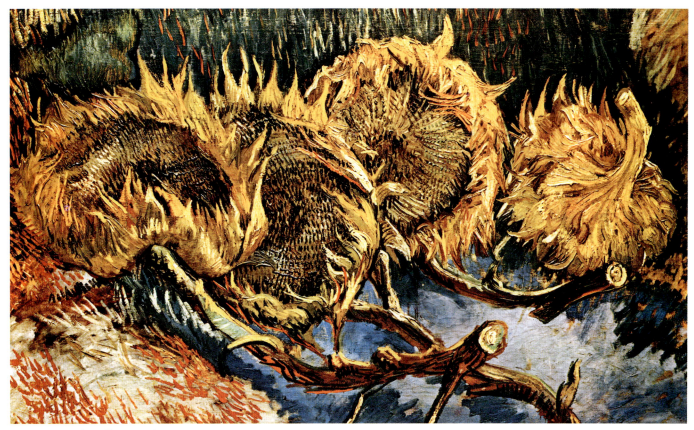

图4-17 四朵向日葵　凡·高

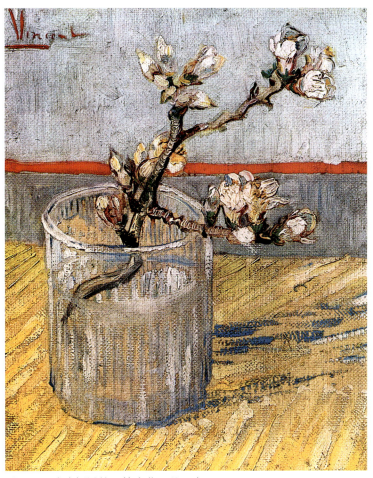

图4-18 玻璃杯里的一枝杏花　凡·高

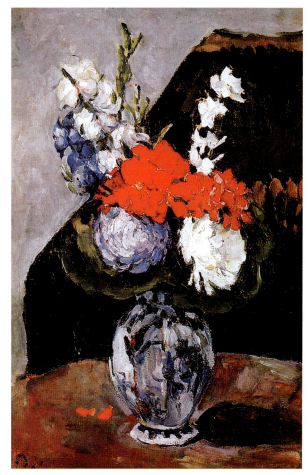

图4-19 有瓶花的静物　塞尚

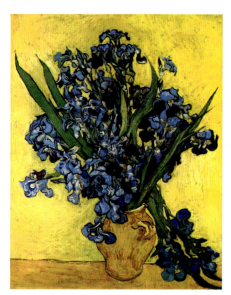

图 4-20 黄色背景下的蓝紫色鸢尾花 凡·高

使静物之间的配置合乎情理。其次,应注重静物的色调关系。色调的形成与物体在构图范围内所占有的量度极其相关,在布置中,我们可以根据静物材料色彩的实际情况给予其不同的调性指向。再次是,当我们具体让各种静物组合成形态与色彩的整体构图时,形体轮廓的空间关系与色彩面积、位置、呼应、均衡及点缀关系等都应一一加以设计。认识到主导色不等于主体物的色彩,而是具有主宰画面色调的色彩,因此,其面积的大量占有是形成主导色的主要条件。主体物的色彩往往在主导色的相比之下恰恰成为精当的点缀色。此外,应让静物之间的轮廓体现出明晰的双重意义:一是属于物体自身的外形;二是为色彩的构图区画出明确的色块。最后,善于以构图"语汇"对静物色彩的大、小、曲、直、方、圆、疏、密作适当的对比安排,尤其对那些不同质地的静物,应特别重视它们的统一关系(图 4-24~图 4-37)。

4.2 画面结构

作为静物这一题材,对现代艺术影响最大的恐怕就是塞尚的作品了。被称为"现代艺术之父"的塞尚正是通过对静物的深刻体验与刻画,建立了一套完全区别于前人的绘画艺术观念。塞尚的静物作品与前人或同时代的印象派作品,最大的区别就在于对画面结构的理解上。塞尚认为,画家创作一幅画,"哪一条线都不能放松,不能留有任何缝隙,以免让感情、光、真实溜了出去",这是他的创作经验。从静物画《水果盘、杯子和苹果》(图 4-38),可以看出塞尚的探索精神和画风特色。在这幅画中,物体成了画家借以分析形体和组建结构的媒介。塞尚将它们高度地简化,并以深色线条勾出轮廓,使其看起来显得明晰而坚实。为实现画面有秩序的布局,他有

图 4-21 无题 杜菲

图 4-22 瓶花 菲司塔罗

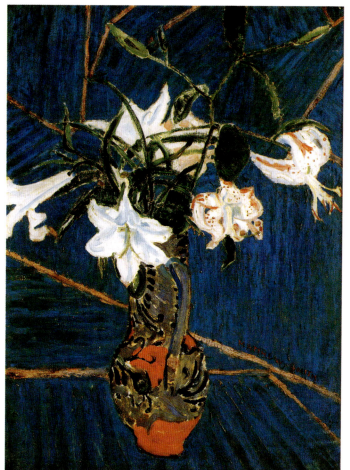

图 4-23 瓶中的百合花 史密斯

图 4-24

图 4-25

图 4-26

第 4 章 静物色彩的表现

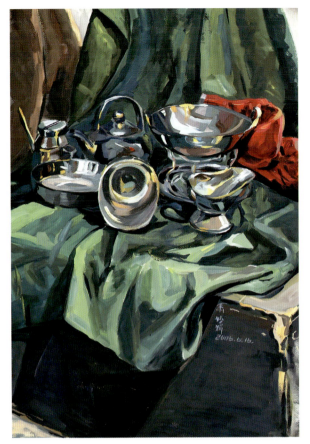

图 4-27 萧妙娟

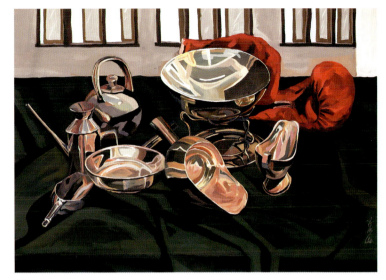

图 4-29

图 4-30

图 4-28

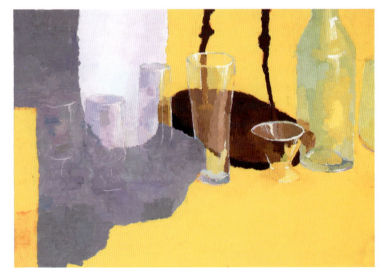

图 4-31

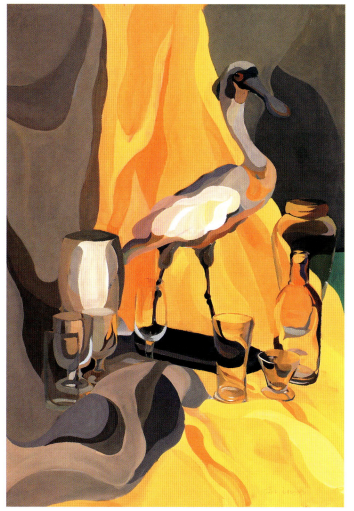

图 4-32

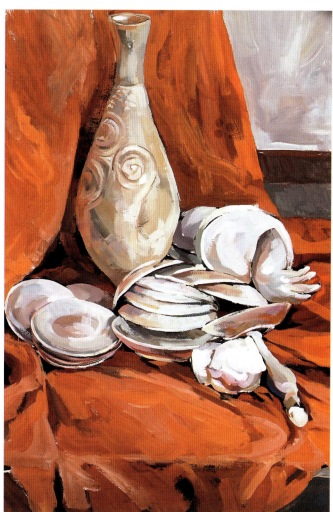

图 4-33

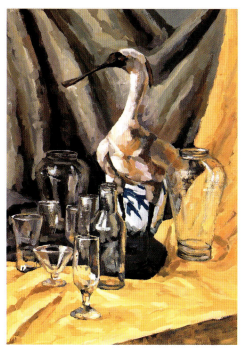

图 4-34

图 4-35

第 4 章 静物色彩的表现 27

图 4-36

图 4-37

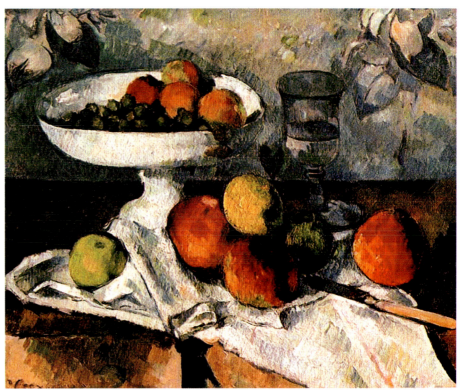

图 4-38 水果盘，杯子和苹果　塞尚

意地歪曲画中的透视关系，将水平的桌面画得仿佛前倾，使桌上的物品得到充分的显示。他也不在意物象的远近不同而产生的视觉上的虚实差别，而将画中物象在清晰度上，处理在同一个平面。这样既强化了物象的实在性，又可以加强平面上构成的意味。同时，他有意地把那只果盘的支脚画得不在正中，虽然盘子看起来有点别扭，却有效地使画面的诸视觉要素有序地联系起来而达到相互平衡。那偏向左侧的水果盘上部，与左上角背景的一簇叶子相互联系，而这簇叶子又与右上角的那簇叶子相呼应。塞尚通过画中的图像，在画上组成了两道交叉的对角线——其中一条起于左上方的叶子，并通过果盘上部、画中央的那堆苹果，直到右下方的小刀和桌布边结束；另一道虽色彩偏暗，却也清楚可辨：从右上方的叶子开始，经玻璃杯、中央苹果堆，一直延伸到左下方的桌角。这两道斜线在画的中央交叉，构成了画面稳固的框架。

在塞尚的画中，整体关系犹如一张网络，所有物象在网络上各得其所。任何细节和局部都不可随意挪动，否则，整个结构便会失去平衡。对此西方曾有人评论说："如果试想从17世纪荷兰的静物画中拿一个东西，立即就好像到了你手里；而如果想从塞尚的静物画里挪动一只桃子，它就会连带把整幅画一起拽下来。"从这幅画中我们可以深刻体会评论的含义。

古典静物的画面讲究的是造型的准确性；印象派作品强调的是色彩的不确定性；而塞尚则希望在他的画面上建立一种抽象的、永恒的、坚固的平面结构，从而直接催生了抽象主义、立体派等等现代绘画流派的出现。同时，塞尚对造型艺术中几何形体概括性表现的学说与实践，也对以包豪斯为代表的现代设计艺术观念的建立产生了深远的影响。所以，我们设计专业的色彩基础课程，可以直接借鉴塞尚在静物写生中的画面结构观念来指导我们对这一专题的探讨与实践（图 3-1、图 4-39～图 4-46）。

4.3 自然色彩和设计色彩

抓住静物色彩自然美的本质，实则就是把握到了设计色彩的基本核心。由于自然

色彩和设计色彩有着牢不可断的连接关系，使得我们有必要把它们看成是自然色彩表现的两大方面，因此，每当我们成功地将客观自然状态下的静物色彩通过装饰归纳的手段表现出来的时候，我们只是从一种客观的感性色彩阶段走到了另一种设计意义上的感性色彩阶段。勃纳尔就是一位把客观色彩装饰设计化的大师，他与莫里斯·丹尼斯、保罗·赛律西埃和爱德华·维亚尔组成一团体，称"纳比派"（希伯来语预言者）。这个画派促成了新的现代装潢风格的诞生，这对20世纪20年代新艺术派的脱颖而出是非常重要的。勃纳尔风格的演化是印象派向色彩斑斓的抽象艺术的过渡。他以对自然直接的观察为基础，发展出极具装饰性的自我风格，被视为衔接印象主义之末与野兽派初兆之间的象征主义新路线。微妙的色彩变化，以及琐碎的笔痕，流畅有序地将远近物体联系在了一起。在他的绘画中，一方面，运用印象派画家所擅长的表达手法，让流光溢彩的光影变化鲜活地跳跃在画面上；另一方面，又表现一个熠熠生辉的世界，这是一个反映画家内心思想的世界。勃纳尔同时也参与了设计史上风靡一时的新艺术运动的各项设计和制作（图4-47～图4-53）。

没有客观的静物色彩的依据，那些变幻莫测、令人遐想不已的设计色彩及其方法的滋生就会成为无本之木。然而，客观的静物色彩之美本身并不是艺术性的，若是从中找到那个与设计相通的内在的关键，那么，我们就能沿其本质之美与设计一同步入超越自然的境地，这正是设计色彩借助自然形成艺术核心之所在，也是我们得到感悟后，其色彩观念能在基础训练中促使我们善于抓住静物色彩本质的有效途径。然而，表现静物色彩自然美的本质必须要从具体的技术层面着手，也就是说需要通过具体的表现方法或者技法来完成色彩在静物中的审美本质。

静物作为我们色彩写生的对象，训练的角度可以多种多样。例如专门从色彩的调性进行练习，或者从色彩与物体的结构

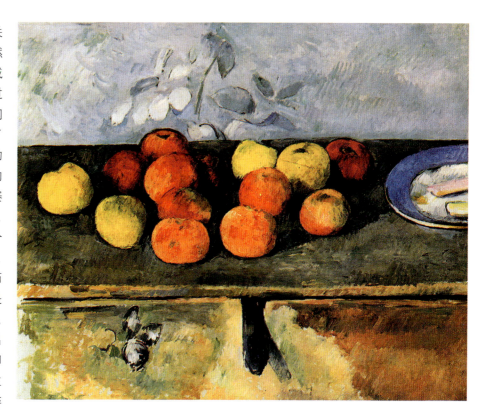

图4-39 苹果和有饼干的盘子　塞尚

图 4-40 塞尚

图 4-41 蓝色花瓶 塞尚

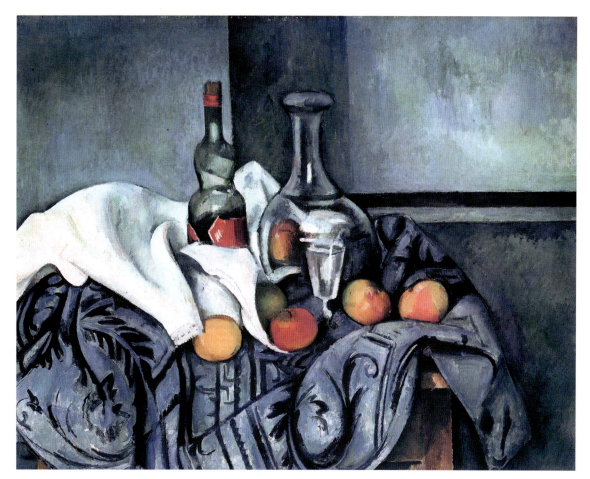

图 4-42 有薄荷油瓶和蓝色厚毯的静物　塞尚

图 4-43 有丘比特的静物　塞尚

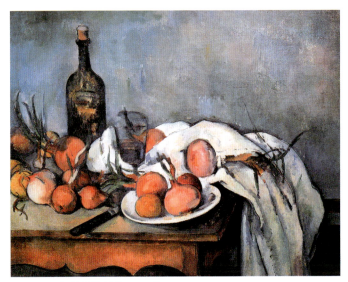

图 4-44 有洋葱的静物　塞尚

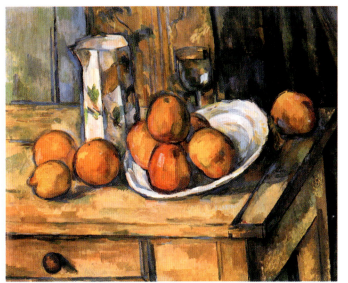
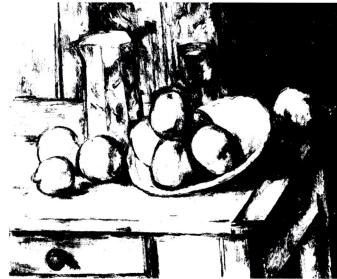

图 4-45 静物　塞尚

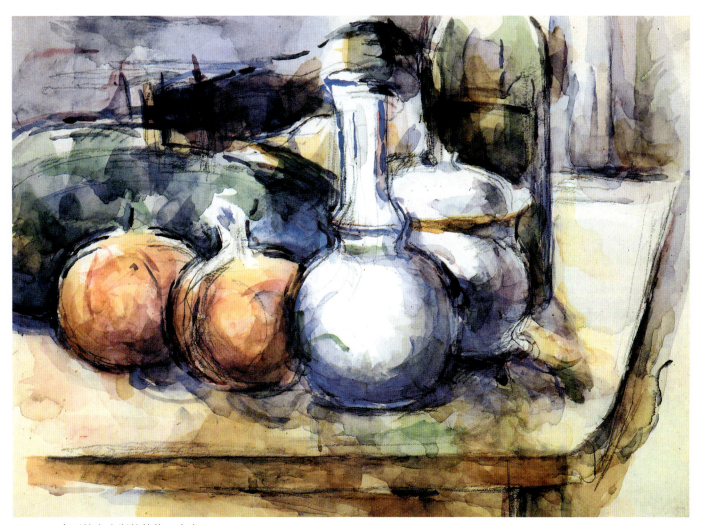

图 4-46 有石榴和水瓶的静物　塞尚

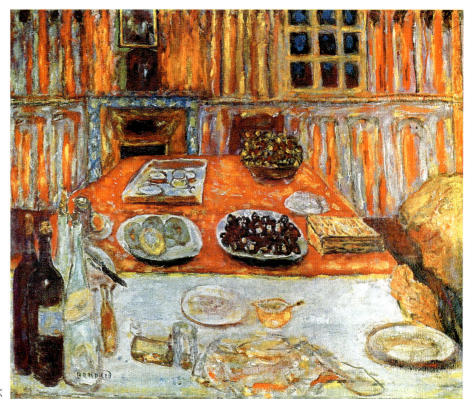

图 4-47 餐厅　勃纳尔

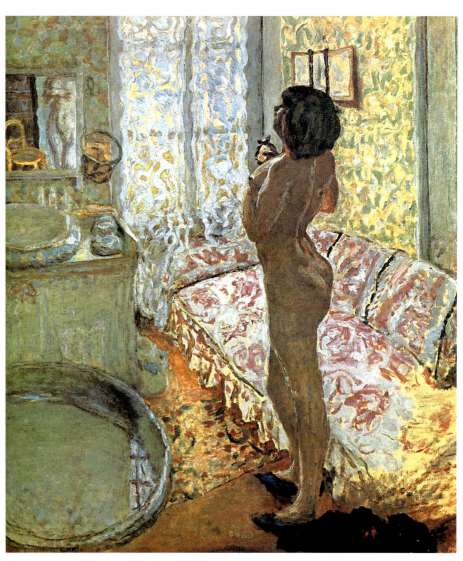

图 4-48 逆光人体　勃纳尔

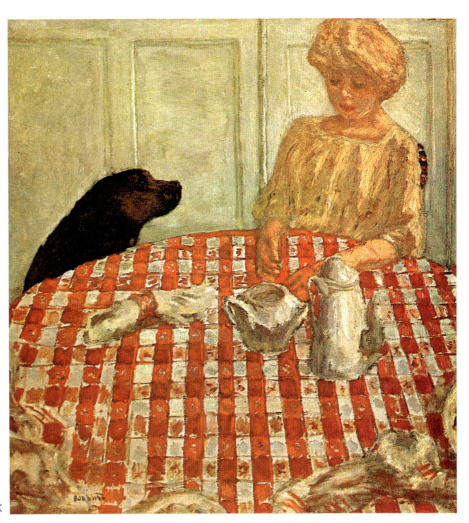

图4-49 有红格子的桌布　勃纳尔

关系进行重点训练,也可以从色彩构图的视觉效应上学习和研究。然而,静物的色彩无论从写生还是从设计的角度进行表现,其情调与格调的显示都不可忽视。静物色彩情调的营造与静物本身的设置以及色彩三属性的侧重极为有关。静物设置的客观色彩美学因素中,一件东西美与不美往往与其所处的环境相关甚密,静物设置中客观条件下的色彩美感的确立是与其他色彩因素相互联系在一起的。一块色彩被我们确认为美的色彩,是因为这块色彩在这一位置上恰到好处地发挥了无可置疑的审美作用。为此,在设置静物时应当充分考虑到物体色彩美学因素的相关性。无论运用什么手段表现我们眼前的静物色彩,都始终存在并且促使我们有意发挥色彩最佳状态的审美功能,使被描绘的作品显现出独特的光彩(图4-54~图4-94)。

将静物的色彩表现放到设计的要求下进行,就必须围绕设计核心进行静物色彩设计的归纳训练,我们说色彩的学习放在基础的角度上看显然是为了今后的设计目的而作准备的。因此,设计同样成为静物色彩训练的基本核心,围绕这一核心,所有来自自然状态下的色彩感性都要受到设计理性光芒的照耀。为此,对静物色彩的学习,我们更应该在充分的条件下,冷静地,同时也充满热情地对待这种训练,只有这样,基于设计观念下的色彩体验才能有所积累,我们观察和表现自然色彩的能力才能不断增强。这些学生习作(图4-95~图4-104)就是我们在教学中所作的一种尝试。

在实际练习中,静物色彩主观归纳的方法主要有两种:其一,在保持常规静物写生光色关系的基础上减少其层次的表达,尽量以平涂法处理画面上色彩之间的关系,然而这并不等于不考虑在单纯的物体固有色上予以丰富的色彩处理(图4-33)。其二,是在写生色彩关系的基础上对色彩作出必要的夸张,力求让色彩的美感在主观的装饰

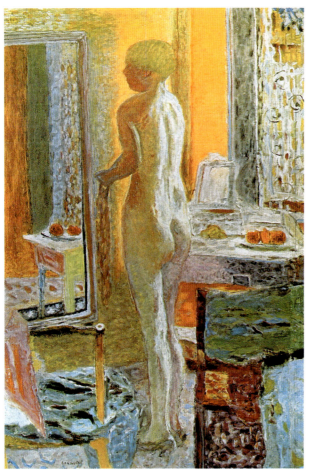

图 4-50 镜前人体　勃纳尔

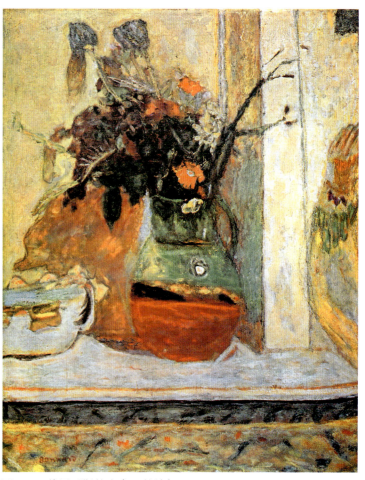

图 4-51 普罗旺斯的水壶　勃纳尔

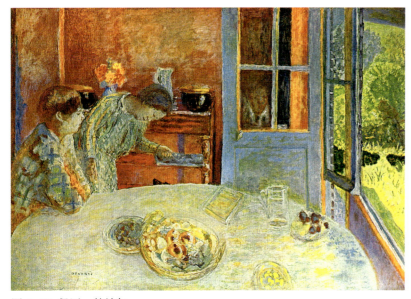

图 4-52 餐厅　勃纳尔

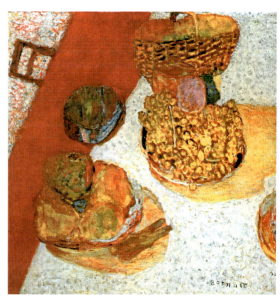

图 4-53 静物　勃纳尔

图 4-54

图 4-55

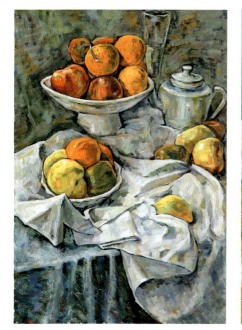

图 4-56 余荣培

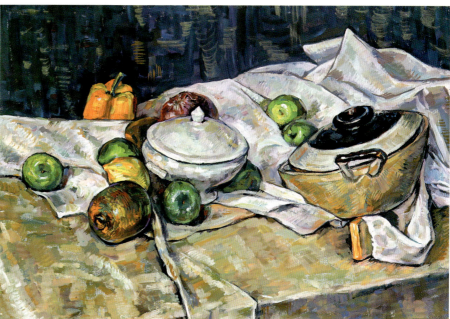

图 4-57 余荣培

图 4-58

图 4-59

图 4-60

要求下达到"神似"的艺术效果。这一方法，更趋于创造性的自由感觉。采用归纳手法表现静物色彩，要发挥色块对于形态在画面中的明晰地位，为了达到理想的色彩效果，有些色彩的细枝末节必须大胆舍去，即使属于点、线、面的抽象形态，在描绘色彩过程中也应让其归属到自己的位置上，成为简洁、明了的静物色彩画面中不可忽视的审美要素（图4-32、图4-36）。

此外，在画面上采用不同性能的颜料和工具，并结合不同的色彩表现观念，也能使静物色彩在各自的技巧要求下获得丰富的色彩效果。不同的技法可使静物画面产生不同的色彩效果，其间也不能忽视由于材料和工具的不同所带给画面那色彩丰富的客观条件，例如用水彩，或者用油彩在画布、木板上表现静物，均能获得独特的技法效果。不难看出，这些所有围绕静物色彩表现的艺术效果的展现都应从一定意义上表现出静物色彩自然美的本质（图4-105～图4-113）。

图 4-61

第4章 静物色彩的表现 39

图 4-62

图 4-63 李俊辉

图 4-64

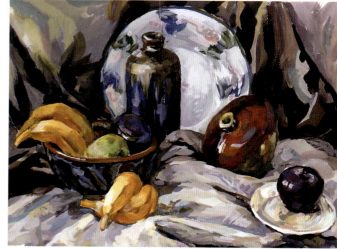

图 4-65

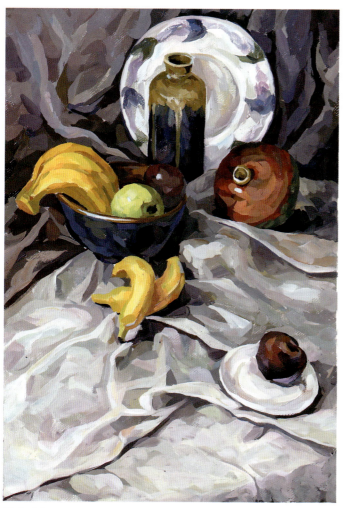

图 4-66

图 4-67

图 4-68

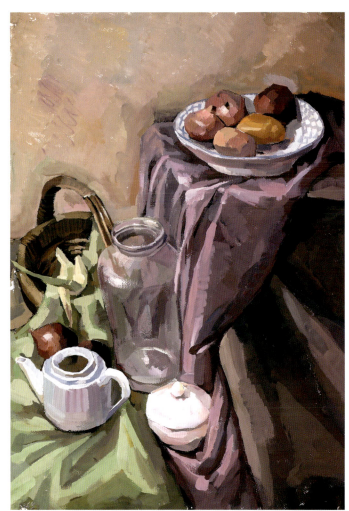

图 4-69

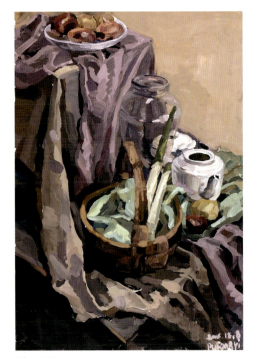

图 4-70

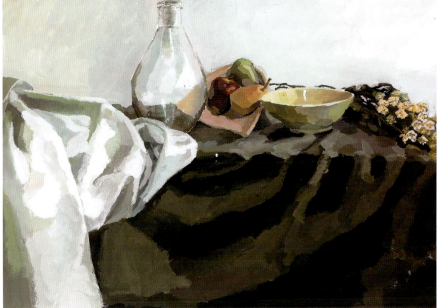

图 4-71

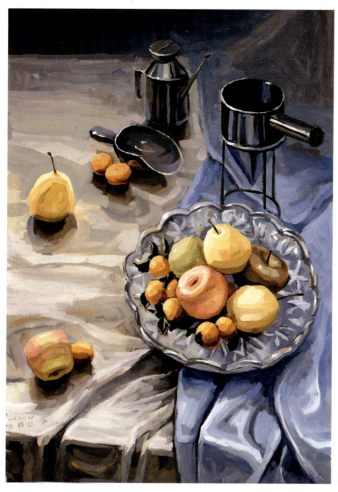

图 4-72 王精龙

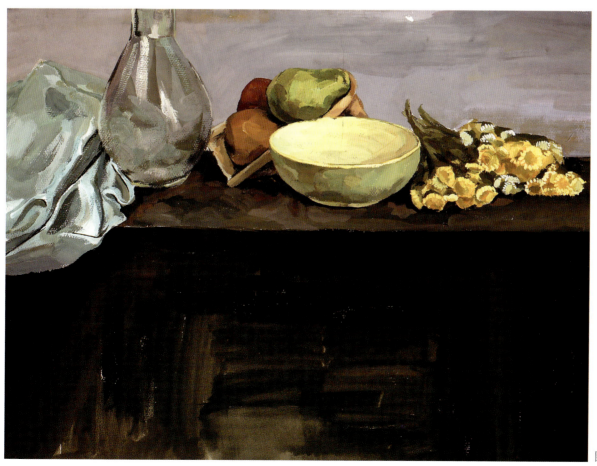

图 4-73 宾少渊

第 4 章 静物色彩的表现

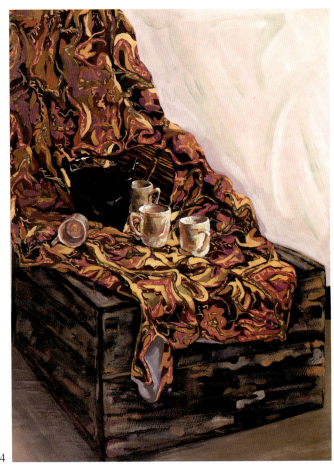

图 4-74

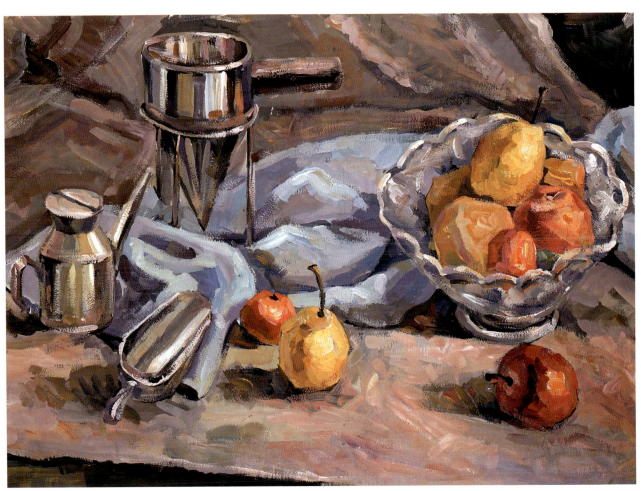

图 4-75

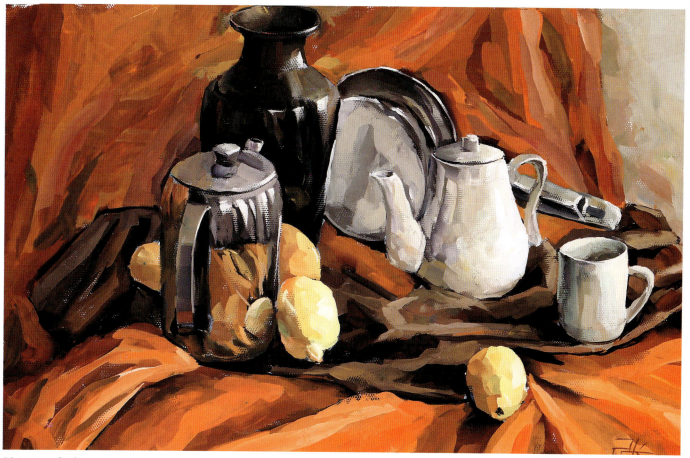

图 4-76 张磊

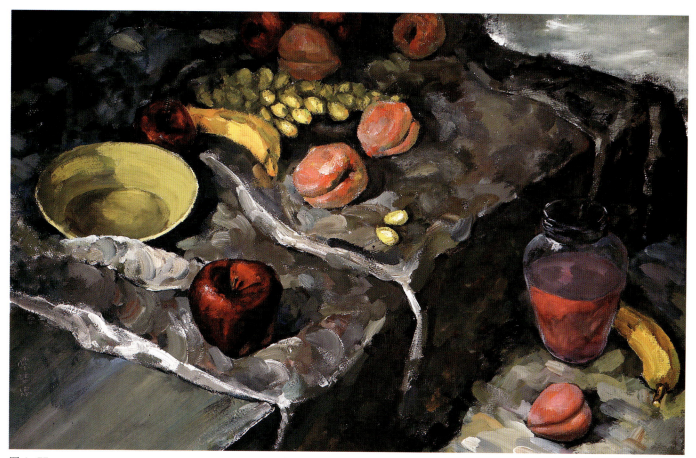

图 4-77

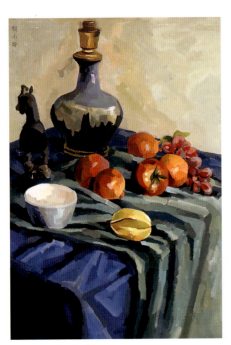

图 4-78 何小玲

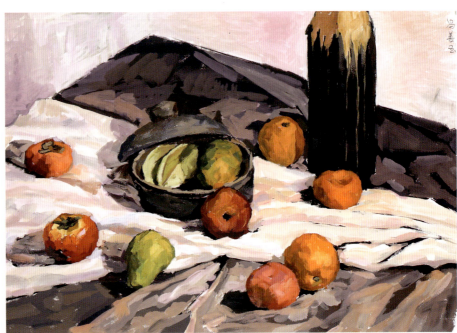

图 4-79 冯善玉

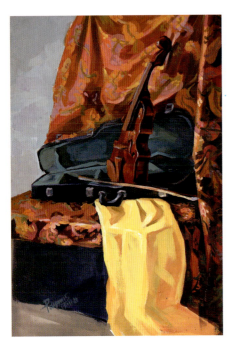

图 4-80

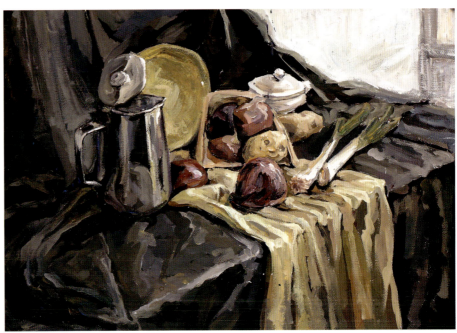

图 4-81

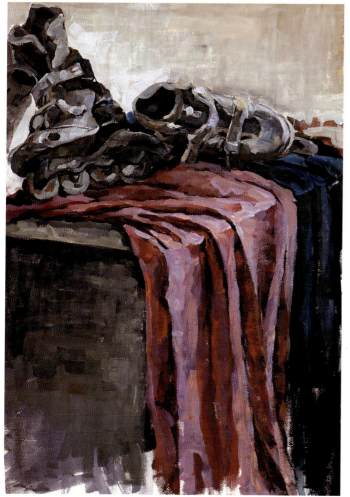

图 4-82

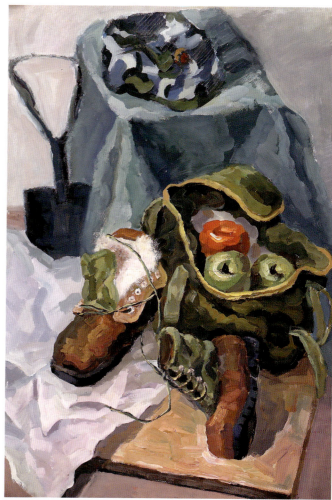

图 4-83

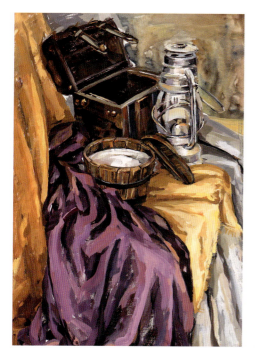

图 4-84

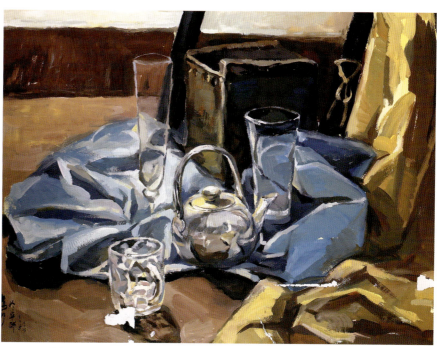

图 4-85 廖仰

第 4 章　静物色彩的表现 47

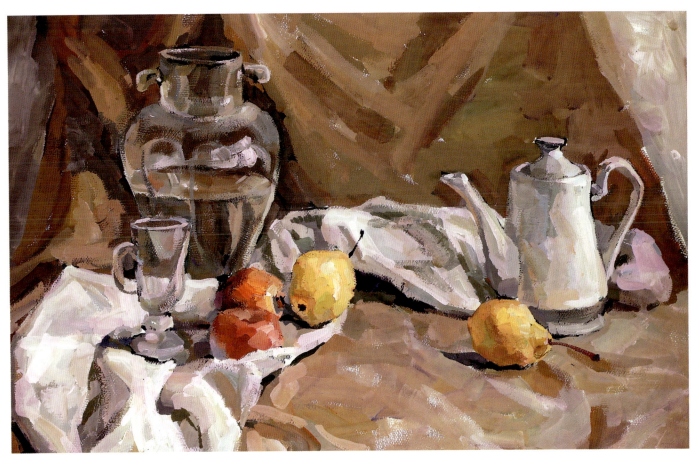

图 4-86

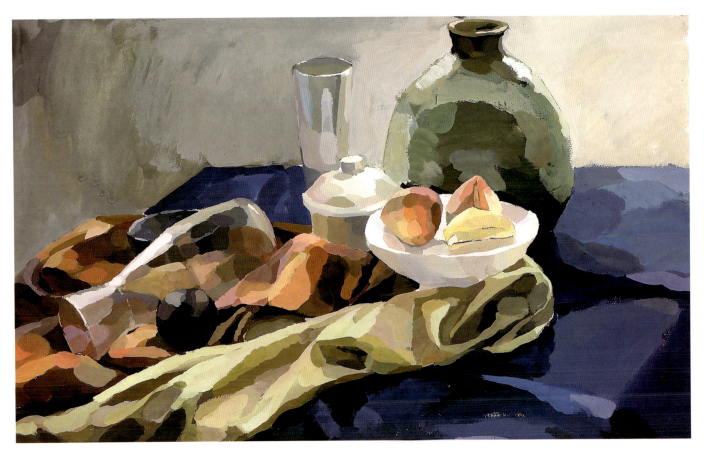

图 4-87

图 4-88

图 4-89

图 4-90 陈倩妮

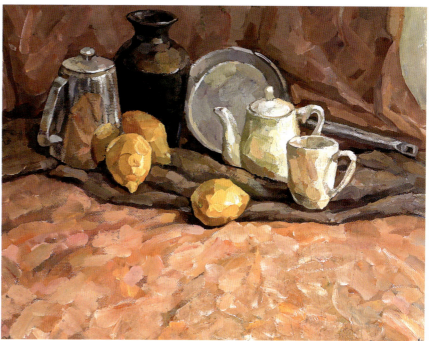

图 4-91

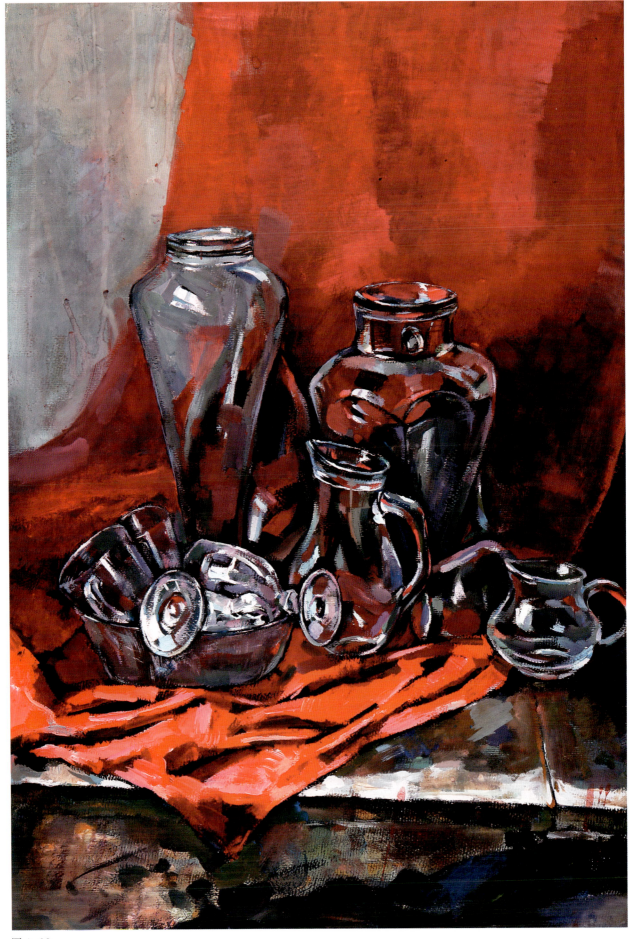

图 4-92

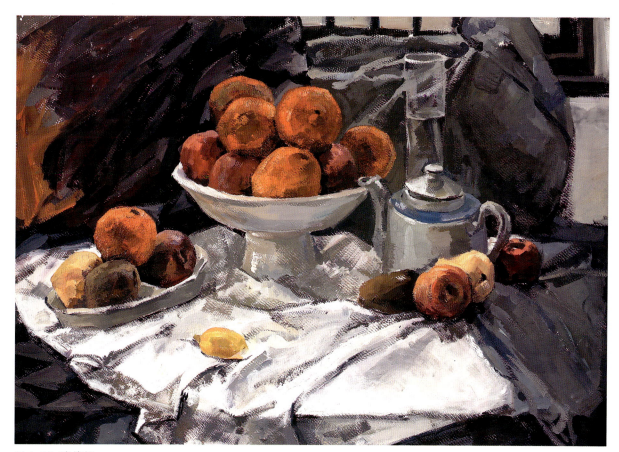

图 4-93 陈倩妮

图 4-94 陈少华

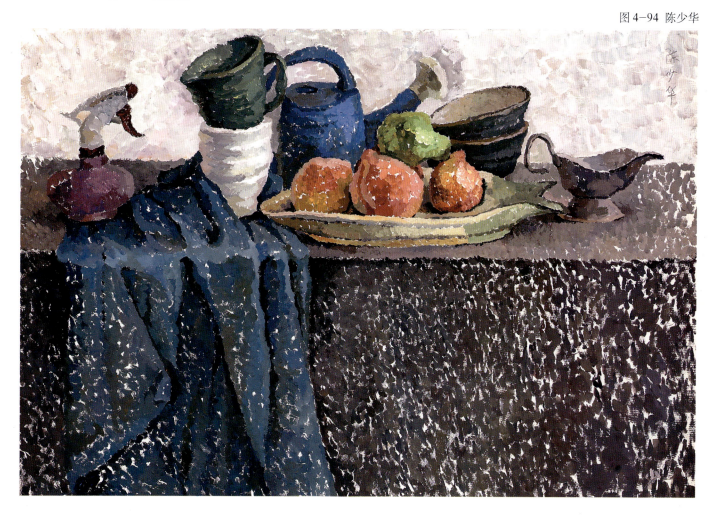

第 4 章 静物色彩的表现

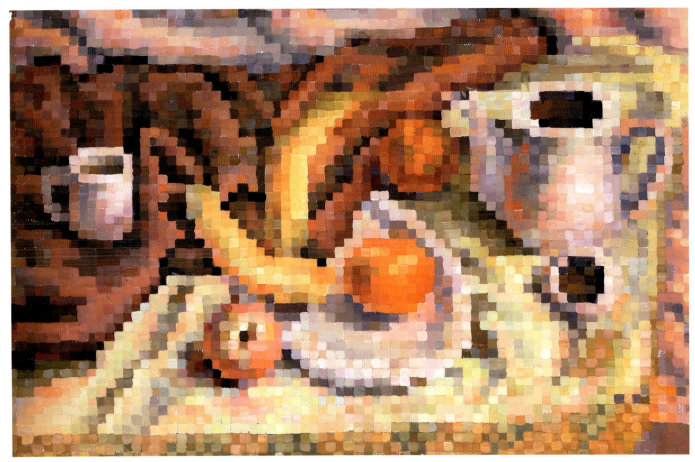

图 4-95

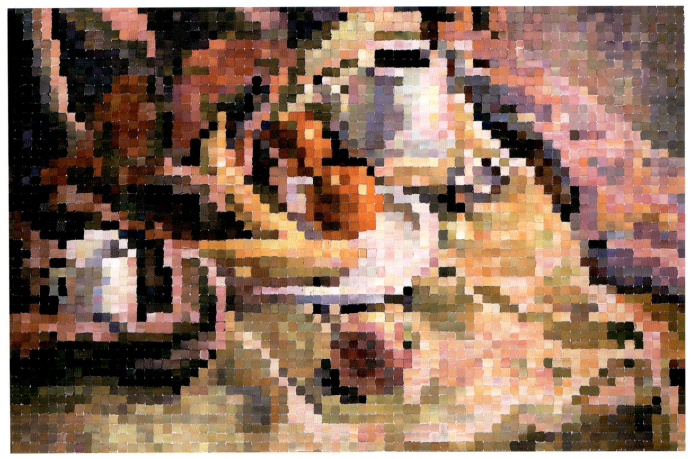

图 4-96

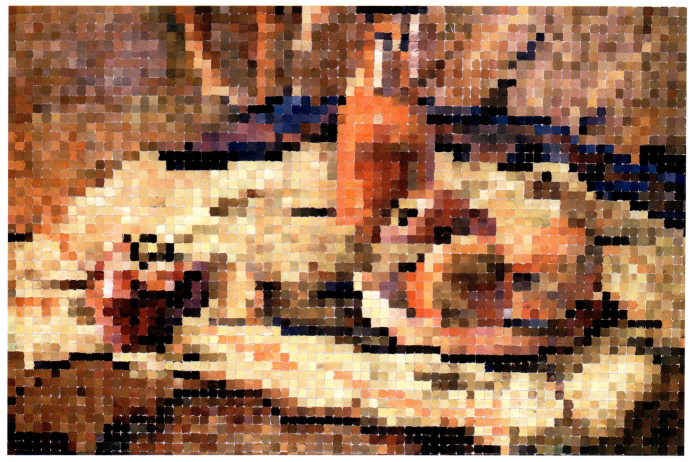

图 4-97

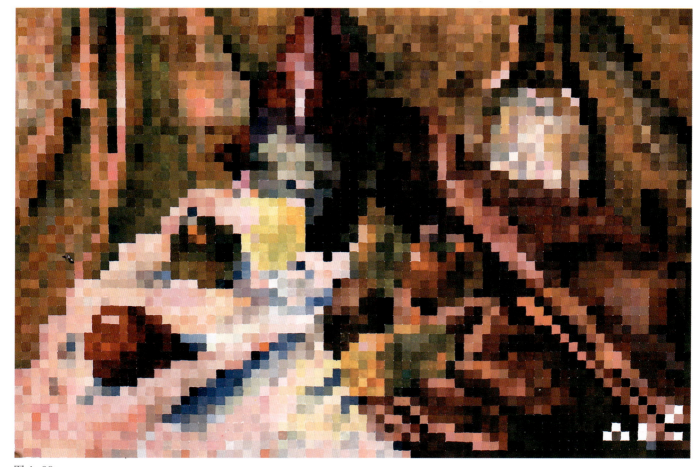

图 4-98

第 4 章 静物色彩的表现

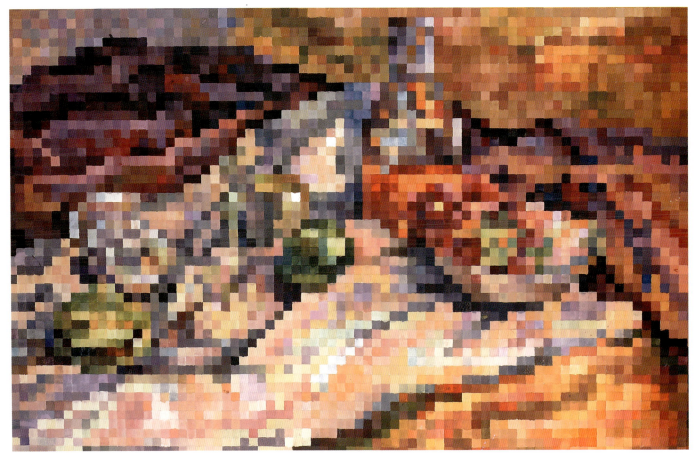

图 4-99

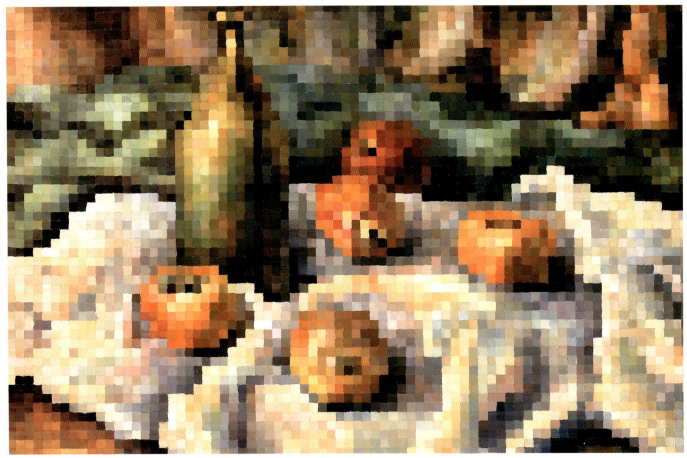

图 4-100

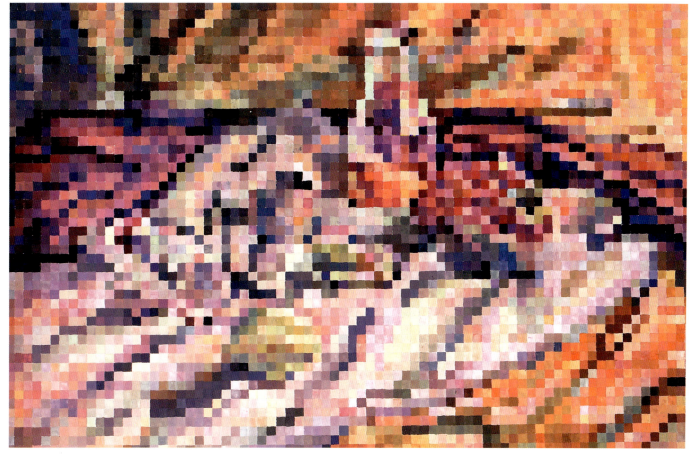

图 4-101

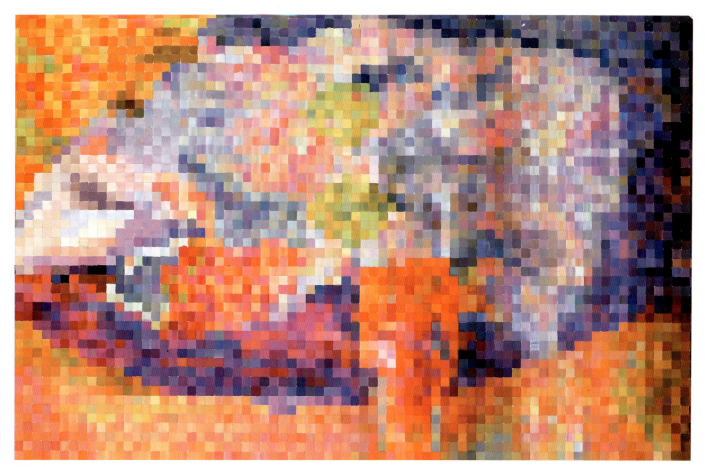

图 4-102

第 4 章 静物色彩的表现

图 4-103

图 4-104

图4-105 玻璃瓶花 威森

图4-106 蔬菜 米勒

第4章 静物色彩的表现

图 4-107 门 威斯汀

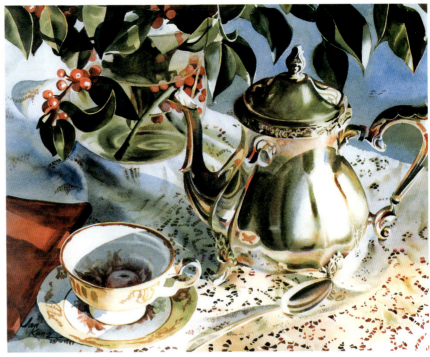

图 4-108 有银壶的静物 康思

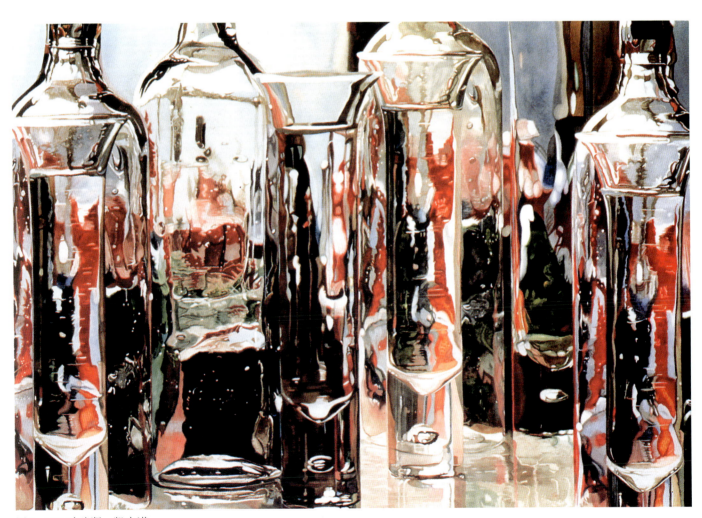

图 4-109 玻璃瓶 凯杰诺

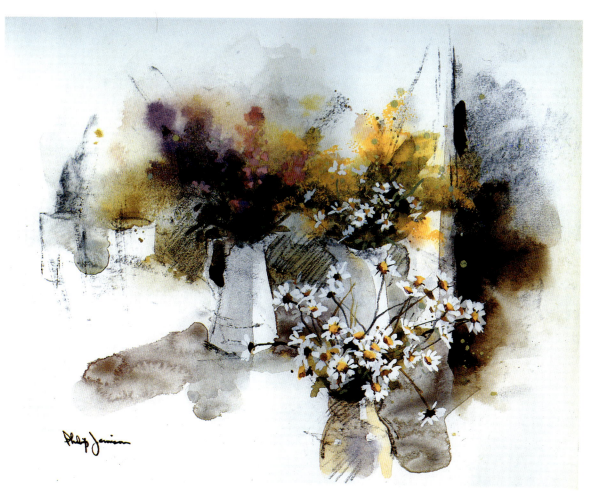

图 4-110 花
菲利浦·杰米逊

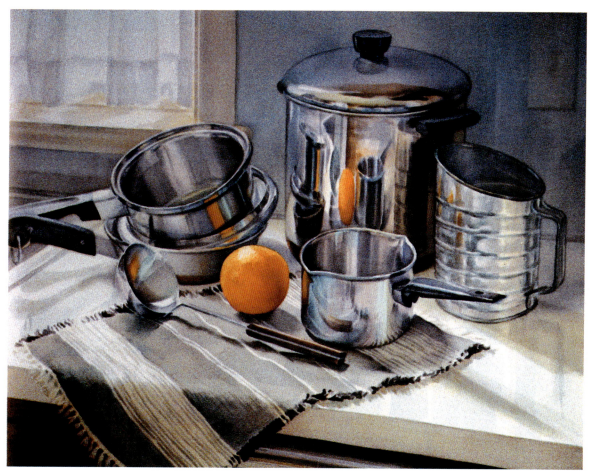

图 4-111 不锈钢器皿 罗森伯格

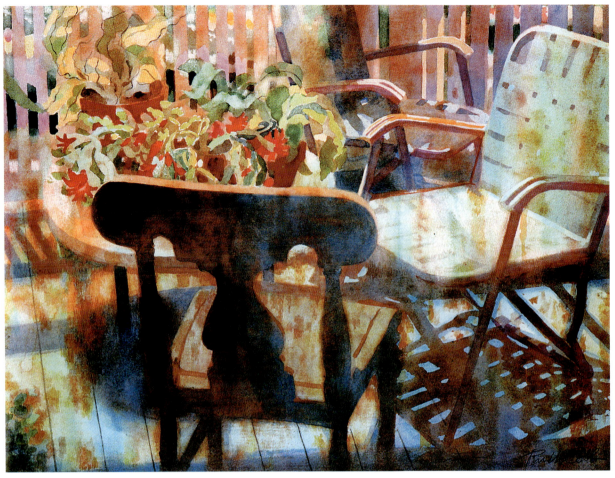

图 4-112 逆光的椅子 考伯

图 4-113 酒瓶 毕必

第5章 人文景观色彩表现

5.1 自然光下的色彩规律

针对本课程的教学方向,我们将把风景写生的范畴作一个说明:首先,本次色彩风景写生部分将放入设计教学体系中,从人文景观写生的角度出发,表现在对户外色彩的理解及表现上。我们坚持以印象派的色彩理论为教学依据,培养学生对自然的色彩敏感度与表现力。有了这一准则,我们的教学目的与学生的学习方向就非常清晰了。

正是对大自然的充分研究,导致印象派画家们达到一个完全新的色彩表现阶段。对于能改变自然物体固有色调的阳光进行的研究,和对风景画气氛环境中光线的研究,给印象派画家们提供了新的基本模式。他们逐渐确信,固有色融于整个色彩的气氛之中。印象派大师莫奈认真地探索了这些现象,在一天的各个时辰里,都用一块新的画布来表现同一个风景画面,以便将太阳的移动和随之发生的反射以及光色变化结果真实地反映出来。他画的教堂、草垛就是这种过程的最好体现(图3-5、图3-2)。

艺术中的自然研究不应该是对自然的偶然印象的一种模仿复制,而应当是真实特点所需要的形状与色彩的一种经过分析和探索的产物。这样的研究不是进行模仿,而是进行解释。为了使这种解释妥贴可靠,必须先作仔细的观察和清楚的思考。所以,在景物色彩写生的整个过程中,就是要使得学生感觉变得敏锐,艺术才智应在合理分析观察景物的过程中得到锻炼。所谓传统的或正统的整体观察方法与整体表现方式一直是我们美术教学(包括素描、速写、色彩等)当中的主流思想,但是作为印象派户外色彩写生的目的是为了抓住瞬间的光色效果,时间不等人,印象派大师们只有抛弃了传统的观察方法与表现方法,而是直接将第一感觉涂抹在画布上,没有了所谓从整

图5-1 风景 莫奈

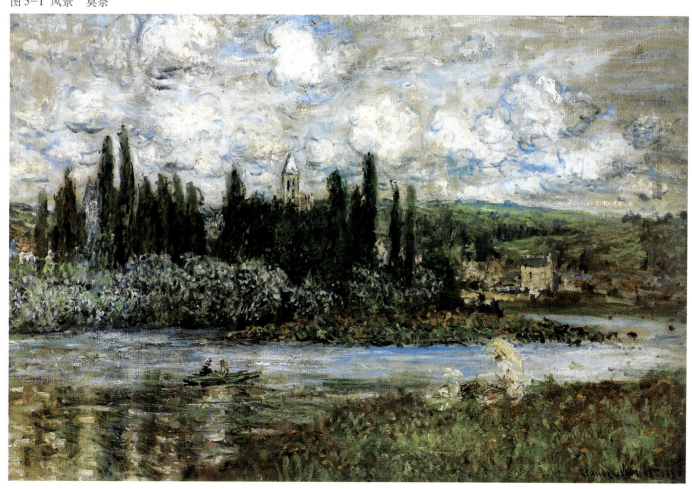

体入手，循序渐进的表现模式。我们从未完成到已完成的印象派作品中看到，几乎没有先起稿画轮廓，再整体把握色调，然后逐步深入完成的，都是从局部开始，直接将最明确、最鲜亮的色彩画下来，接着继续从局部深入。常常画面中一部分已经画完，其他部分还透着画布（图5-1）。但是不管刚开始还是已完成的作品，大师们的画面始终充满着激情。我们在这一教材中立足于印象派的色彩理论与观察表现模式，所以一定要避免那种用颜色来画素描的传统概念。

由于自然界物体的色彩现象是由物体固有色、光源色、环境色等三方面的因素相互影响而形成的，因此，我们观察到的物体色彩所处的特定空间使这些色彩因素不可能处于单一或孤立的状态。所谓固有色，主要是指特定条件下（指一般强弱的白光照射下）物体所呈现出来的颜色。所谓光源色，主要是指光源的色相，例如日光一般为白色（早晨和傍晚为橙黄色），电灯光偏黄橙色，日光灯偏蓝青色，火光为橙红色等。物体受不同色相的光源照射之后，就引起不同的色彩变化。基于同一景物中的早晨、中午和傍晚就有三种完全不同的色彩景象。所谓环境色，主要是指受周围环境影响所产生的色彩。特定的物体总是处在一定的环境中，或室内、露天，或树荫下、大海边，这些物体根据各自的反光特性，吸收某些色光同时又反射了某些色光，被反射出来的色光又照射到其他物体上，以此形成一个光色共存的色彩规律。

由此不难看出，各物体所接受的光的照射并不是单一的，而是包括各固有色以及光源色、环境色的相互辉映、相互影响而彼此形成为一个色彩的整体。光源色、物体色、环境色这三种构成物体色彩的因素虽然不可能均等地起作用，但处于不同具体条件下的色物体必然会由于上述各种色彩因素的相互影响而改变原有的色彩面目。正因为这些色光条件的变化使得逆光中景物的固有色感觉几乎消逝，而环境色占有了绝对优势；尤其在阴天下景物其固有色反而显得明确，那些处在夕阳或朝霞中顺光方向的所有景物都将被笼罩上一层强烈的暖色调（图3-9）。

光和色的关系在任何情况下都是一个变数，因此，上述三种光色因素都具有很大的可变性，只要其中的一种因素发生变化，整个色彩效果就会随之产生变化。例如，光源色若是由日光变为灯光，那么，色光的冷暖变化就会明显地得到改变。不同的光源色或受光方式得到改变之后能够导致固有色和环境色的色彩变化，这种由于先决条件下的变化而导致画面最终得到的改变，通常都被称为"条件色"影响下的色彩变化。

色彩写生的真实含义就是发挥科学意义上的光色规律和艺术表现上的有机结合。为此，各种变化状态下的条件色的影响都应该在写生过程中全面地考虑进去，通过对被写生物体空间环境的仔细观察、分析、表现，将光源色、物体固有色、环境色以及素描关系中的明暗调子因素有机地统一在色彩的整体画面之中。在具体的色彩写生中，物体亮部和高光的色彩主要是光源色与物体色的混合，即光源色加物体固有色的结果，而物体高光的色彩，基本上是光源色的反映，也受物体色的影响。其反应程度主要决定于物体本身的材质，物体表面光滑，高光就强，并且，色感基本上与光源色相似；物体色深或色感强的情况下高光偏弱，并且还稍微带有固有色的影响（图5-2～图5-5）。

物体中间调子的色彩，既有光源色与环境色的影响，又有物体色自身的体现，是物象色彩最明确、变化最丰富的部位。但其色彩并非是光源色、物体色和环境色均匀的混合，而是随着物体受光体面方向的差异而变化，如果这体面偏向受光部分则光源色成分就较多，反之环境色成分就强，但不能忽视物体色的反映，一般来说中间调子是物体色最明显的部位。物体的暗部色彩是物体色与环境色的混合，但明度偏暗，然而，暗的程度与色相差别需与亮部色彩相比较而定。物体明暗交界部位的色彩色感最弱，色彩倾向与暗部色彩相近，但明度上更暗，因为这一部分的色彩处于素描关系上的明暗交界部分，就像在黑暗的夜色中我们无法分辨出色彩的明显相貌一样。

物体反光部位的色彩是色彩形象暗部色彩重要的组成部分，与暗部的其他色相

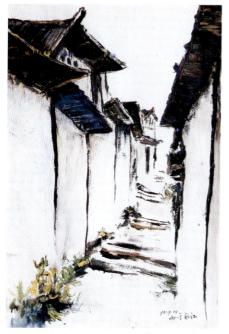
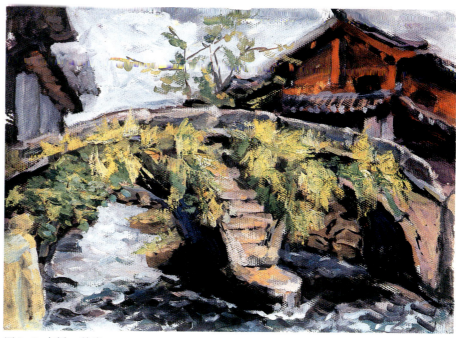

图 5-2 小巷　罗雨梅　　　　图 5-3 古桥　曾光

图 5-4 丽江老房　甘倩雯　　　　图 5-5 丽江旧屋　朱丽仪

第 5 章　人文景观色彩表现

统一，相比之下明度上稍亮，并更多地显示出环境色的成分。反光产生的程度和高光色彩在原理上相一致，它除了受物体本身质地的制约外，还要受到环境色彩不同强度的影响。物体投影部分的色彩较为复杂。在描绘风景时，我们发现室外晴天的阴影色彩是与受光物体的颜色呈对立状态的，再加之有天光的影响就存在蓝紫味（图5-6～图5-12）。

消除色彩写生中的固有色观念。所谓固有色观念，是指将物象的色彩看成是固定不变的单色现象，例如将树叶看成是单一的绿色、树干是赭色、橘子为橘黄色、香蕉是中黄色等等，而忽略了光源和环境这些条件色彩因素对色彩关系的影响。其结果只能将色彩的直观外貌使用简单的颜色进行描述，可以说这样的色彩写生并不是真正意义上的色彩写生，更谈不上整体色彩关系的艺术表现。我们说每一个色物体都有其各自对色光反映的特殊性，然而，任何一种色物体上色光的固有感觉只有在特定的白光下才能显得较为稳定，正如我们在前面所说的那样，必须由特定时间和特定地点，如北窗下的午间标准阳光的吸收，才能看清色彩"固有色"的感觉。而这样的时间是相当短暂的。

事实上色彩"固有色"的命名就是将短暂的固有色感进行视觉印象上的扩大而产生的色彩错觉表现。这种色彩错觉的延伸能够使我们将那些夜幕降临下的树木仍然感觉成绿色效果。由此导致色彩固有色观念的存在，其结果使初学色彩的人产生直觉式的联想，如看到橘黄色就会想到橘子，看到绿色想到树叶小草，因而加深了固有色的观念，造成对真实光色效果表达的障碍。需要指出的是，固有色与固有色观念是两个既互相联系又有不同区别的概念，我们既要承认固有色的相对存在是个不可回避的客观

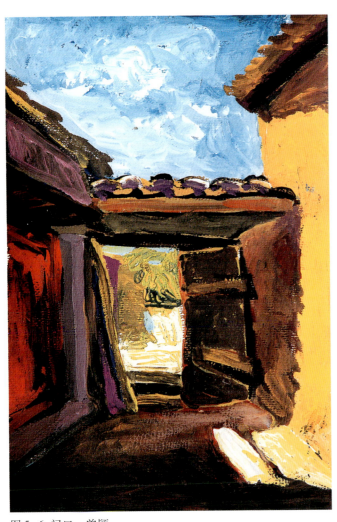

图5-6 门口　曾颖

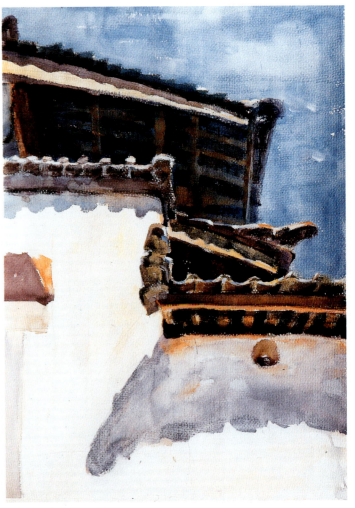

图5-7 古建筑　王昕

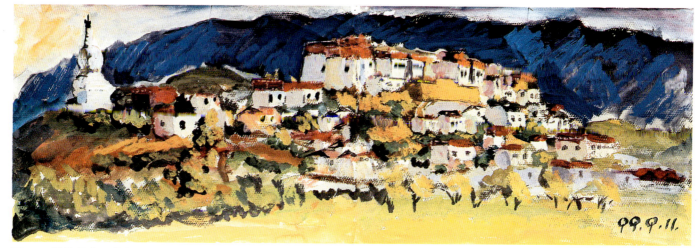

图 5-8 松赞林寺　曾光

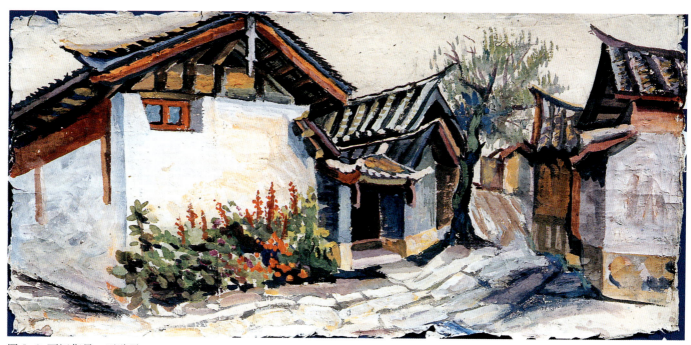

图 5-9 丽江街景　王璧君

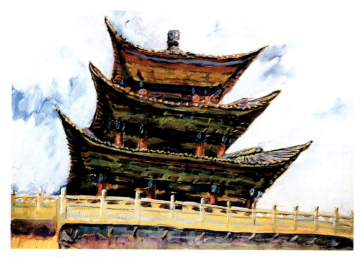

图 5-10 大理古城　林清

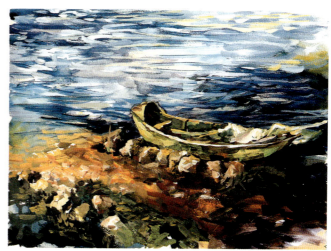

图 5-11 岸边　张汉飞

第 5 章　人文景观色彩表现

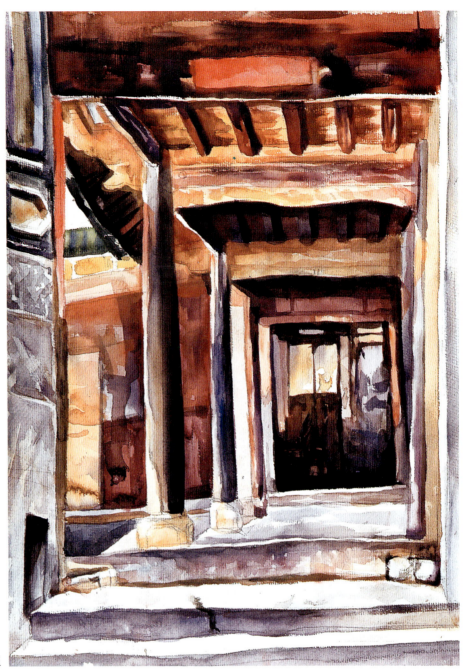

图 5-12 廊　朱丽仪

物质现实，但又不能坚持固有色的观念。因为任何物体固有色在遇到不同的光源色、反射光、环境色时，就会立刻产生和变化出新的"固有色"来。为此，色彩之间的相映生辉、循环反复必然形成一个包含条件色的有机整体，固有色就是在这一条件色系统中所形成的一种色物体现象。而这种相互变化、相互转换的色彩效应正是写生色彩表现所要捕捉的重点。如果不能认识到物体色的可变性，就不会作出相应的色彩可变性的表现。

　　显然，固有色观念是一种违反科学色彩规律的障碍性观念，也是一种排斥遵循色彩美学规律的僵化的色彩观念，为了克服和改变这一观念对色彩写生的不良影响，就必须切记物象色并非由单纯的明暗现象所造成的事实，不能简单地在画面上以直觉所感受到的物体色彩作同类色的深浅表达。而对于固有色的概念性认识只有将之放到对色彩结构的理解上才有色彩表现的意义可言。也就是说，固有色不是用它来削弱对色彩属性的变化表现，而是将之用来对色彩结构上的概括处理才能显示出色彩写生的真实意义。由于光源色和环境色的影响，色相、明度和纯度的变化都在色彩的整体中相互作用和变化。写生中如果能纠正对固有色的认识，画红色的物体就不会简单地用一种

红色加白色的方法进行描绘;更不会在画香蕉时简单地以一种黄颜色进行深浅上的描绘,而是积极使用不同色相、不同明度、不同纯度的黄色与中间色在光源色和环境色影响的前提下进行补色关系的大胆处理和色彩塑造。

显而易见,物象所有色彩因素的构成并非属于单一的特性,而是所有写生对象和画面色彩多种因素相互联系的整体呈现。然而,我们在着手写生色彩时情况可能更为复杂。例如,色彩的空气透视也是我们在风景写生中必须注意的问题之一。除了在造型时注重近大远小的基本透视规律以外,还必须强调由于空气透视关系对色彩感觉的影响,这种情况我们称之为色彩透视。因为任何物体都必须受到空气这一特定光色氛围的影响,由于这样的关系,它极大地影响着物象之间的色彩关系,给画面带来了色彩表现的空间美感。

色彩透视的一般规律在风景写生中尤为明显地呈现出来,相比之下近处色彩感强,颜色鲜艳、明度和纯度高而偏暖;远处色彩感弱,颜色偏灰,明度反差也小,纯度低而偏冷;更远处则成了一片淡灰蓝紫色。产生色彩透视的原因主要有两点:其一是一定厚度的空间介质引起的反射和折射所至;其二是人的视觉生理机能的有限性。

然而,在具体运用色彩表现透视规律时还必须注意到不能以概念代替实际情况,如处于逆光中的远山色彩反而显得浓重,或者因为近景与远景物体自身固有色存在着很大差距的原因而产生远鲜近灰的情况。此外,并非冷色就一定只能表现远景,暖色就一定只能表明近景。具体地说,就是将自然界色物体呈现的各种颜色的差别大体按比例缩小,例如我们在写生阳光下的天空和地面上景物的对比时,真实的明暗对比和色彩的丰富性对比都是相当强烈的,而在画面上要表现出这样的对比效果几乎是不可能,然而,通过色彩和明暗比例的缩小却能在画面上得到客观色彩对比的整体印象。这样,我们就能主动地通过相对的色彩关系来揭示色彩写生对象在视觉中的准确表达,使我们写生出来的色彩作品尽管不能绝对地与客观物象相同,然而却能正确地表达出物象色彩的比例关系,从总体色彩效果乃至写生对象的色彩特点方面得到视觉上的正确反映,在概括与提炼中得到解决。明白了这个道理,就能主动把握好色彩写生中整体的表现能力(图5-13~图5-19)。

上述色彩写生的要求如果对照印象派色彩写生的方法也能看出同样的对色彩美感特征的整体强调,只是由于印象派色彩表现技法采用的是短小的笔触,以此造成的空间混合形成了色彩写生局部上的丰富感觉,并形成了以表现色彩风格和色彩氛围为特征的印象派写生色彩的艺术个性。在这种色彩风格特征的表现中,整体上的色彩关系始终没有削弱。相反,在淡化素描关系的同时,印象派色彩丰富性的强调就是依靠色彩整体关系的控制而达到的。由此可知,色彩写生中的色彩关系的整体把握能使有限的颜料种类产生无限的色彩效果(图5-20)。

对于色彩规律的认识与掌握无形中在色彩写生中起到了直接的指导作用,其中,色彩理论知识的具备以及对色彩现象的理性分析能力的提高成为色彩表现的关键所在。一般而言,感觉是认识客观色彩变化的基础,但光凭感觉往往把握不住色彩的本质,所以,缺乏色彩的理性指导,色彩感觉的敏锐性就很难获得一种潜在的支撑力。在色彩写生中,将理解了的色彩规律运用其中,就能更主动、准确、深刻地感觉到色彩深层的美感。如描绘瞬息万变的早、中、晚自然景物时,掌握了色调的规律性变化,就能比较轻松、准确地把握好色彩的整体美感,而光凭感觉则可能随着自然光色的转移而被色彩的变异性所左右。

5.2 风格表现

其实,除了印象派的作品,还有许许多多的大师通过人文或自然景观的描绘来体现与众不同的色彩观。下面我们介绍一些近代到当代的几位色彩大师的风景作品,从而了解一下色彩世界里各种风格的不同表现。

图5-13 船 钟会鹏

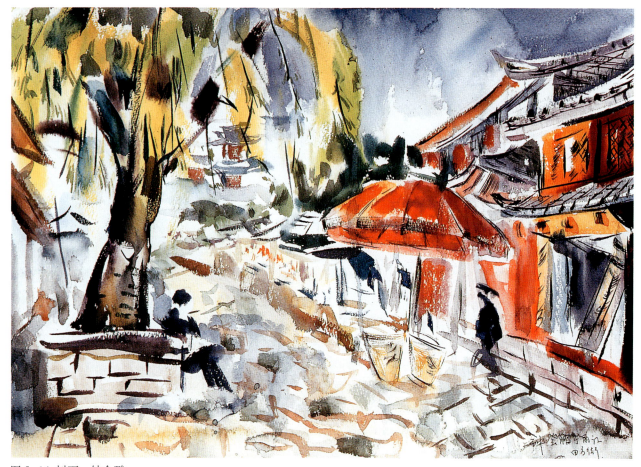

图5-14 树下 钟会鹏

图 5-15 僧房小巷　吴哲桐

图 5-16 彭国文作品

图 5-17 小桥流水　谢泽坤

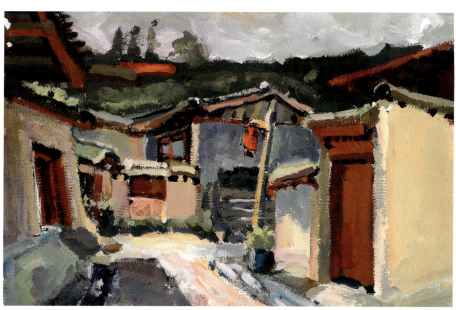

图 5-18 彭国文作品

第 5 章　人文景观色彩表现

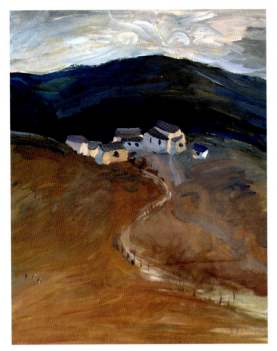

图5-19 山村 谢泽坤

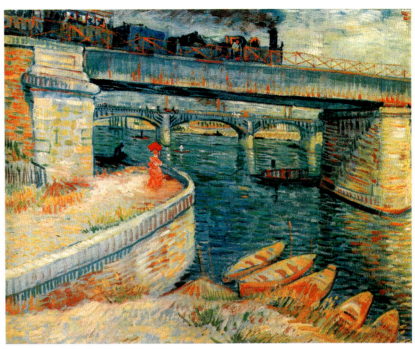

图5-20 塞纳河上的桥 凡·高

　　威廉·透纳出生在伦敦一位理发师的家庭，他多次游历欧洲，画了许多出色的水彩画习作，积累的风景画稿达1500多幅。透纳的油画也像水彩一样透明、光彩夺目。晚年，他在风景画中致力于追求光的效果，雾、蒸汽、太阳、火光、水和反光……在画面上组成运动着的团块和升腾着的焰火，呈现出近乎抽象画的韵律感。像《升火待发的邮船》、《大西方铁路——雨、蒸汽、速度》、《轮船失事》等，均属此例。因此，透纳被认为是法国印象主义画派的先驱（图5-21～图5-24）。

　　凡·高处于那样一种狂热创作的冲动之中，他要去画简陋、平静、家常所见的东西，还没有一个人认为那些东西值得艺术家注意。他画下了《在阿尔的寓所》：墙壁是淡紫罗兰色，地面是红砖色，床和椅子的木头是鲜奶油般的黄色，被单和枕头是淡淡的发绿的柠檬色，床单是大红色，窗子是绿色，梳洗台是橙色，水盆是蓝色，门是淡紫色。全部如上——这间窗板关闭的屋子里别无他物了，家具的粗线条也必须表现出绝对的休息。墙上有肖像，还有镜子、毛巾和一些衣服。他在给兄弟写的信中很好地说明了这幅画的创作意图：我头脑里有个新想法，这里就是新想法的梗概……这一次所想的恰恰就是我的卧室，但是在这里色彩要包办一切了，通过色彩的单纯化给予事物更为宏伟的风格，这里色彩要给人休息或睡眠的总体感觉。一句话，观看这幅画应该让脑力得到休息，或者更确切些，让想像得到休息（图5-25）。

　　在1889年6月画的《星夜》中，展现了一个高度夸张变形与充满强烈震撼力的星空景象。那巨大的、卷曲旋转的星云，那一团团夸大了的星光，以及那一轮令人难以置信的橙黄色的明月，大约是画家在幻觉和晕眩中所见。对凡·高来说，画中的图像都充满着象征的涵意。那轮从月蚀中走出来的月亮，暗示着某种神性，让人联想到凡·高所乐于提起的一句雨果的话："上帝是月蚀中的灯塔"。而那巨大的，形如火焰的柏树，以及夜空中像飞过的卷龙一样的星云，也许象征着人类的挣扎与奋斗的精神。

　　在这幅画中，天地间的景象化作了浓厚、有力的颜料浆，顺着画笔跳动的轨迹，而涌起阵阵旋涡。整个画面，似乎被一股汹涌、动荡的激流所吞噬。风景在发狂，山在骚动，月亮、星云在旋转，而那翻卷缭绕、直上云端的柏树，看起来像是一团巨大的黑色火舌，反映出画家躁动不安的情感和狂迷的幻觉世界。

　　凡·高在这里，并没有消极、被动地沉溺于他那感情激流的图像中。他能将自己

图 5-21 街道（水彩）透纳

图 5-22 暴风雨中的铁路 透纳

图5-23 黎明(水彩) 透纳

图5-24 风景(水彩) 透纳

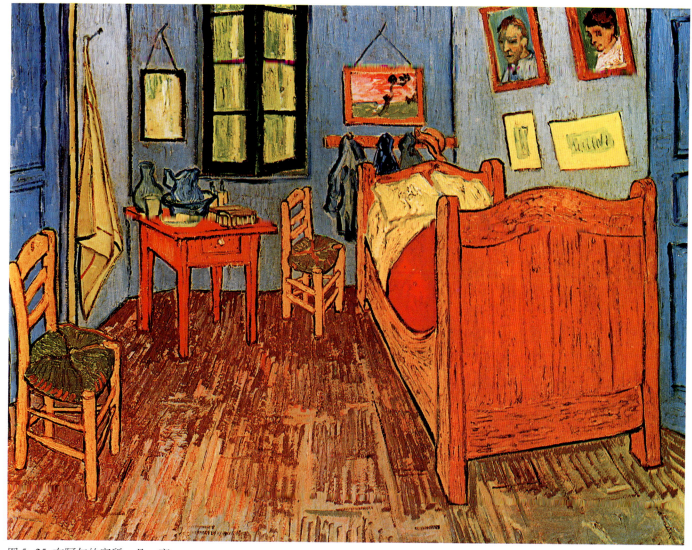

图 5-25 在阿尔的寓所 凡·高

 作为一个艺术家而从作品中抽离出来,并且,寻找某种方式,用对比的因素与画面大的趋势相冲突,从而强化情感的刺激。我们在画中看见,前景的小镇是以短促、清晰的水平线笔触来描绘的,与上部呈主导趋势的曲线笔触,产生强烈对比;那点点黄色灯光,均画成小块方形,恰与星光的圆形造型形成鲜明对比。教堂的细长尖顶与地平线交叉,而柏树的顶端则恰好拦腰穿过那旋转横飞的星云(图 5-26)。

 在看过凡·高的作品后,人们不能否认这样一个事实:凡·高显示了惟他所特有的一种表现力量,创造了一个前所未有的新的色彩与和谐的类型,他以这种和谐赢得了在人们心目中的地位。只可惜在他创作的后期,由于极端的孤独和渴望知音,精神上开始出现种种问题,直到1890年,经过痛苦的挣扎,凡·高终于结束了自己的生命。

 1890 年以后,塞尚的笔触变大,更具有抽象表现性。轮廓线也变得更破碎、更松弛。色彩飘浮在物体上,以保持独立于对象之外的自身的特征。这些倾向,导致了他临终前几年的那些奇妙的自由绘画。《圣·维克多山》(图 5-27)就是这样一类绘画的杰作之一。笔触在这里起了优秀交响乐团里独奏的作用,每个笔触都根据自身的作用,很得当地存在于画面之中,但又服从于整体的和谐。这幅画既有结构又有抒情味,人们可以看到古典主义和浪漫主义、结构和色彩、自然和绘画的综合。它属于文艺复兴和巴洛克风景画的伟大传统,然而,像眼睛所看到的那样,它又被看成是个人知觉的极大积累。画家将这些分解成抽象的成分,重新组织成新型的绘画的真实(图 5-28~图 5-31)。

 19 世纪末至 20 世纪初叶活跃在欧美两地的优秀人像及水彩画大师约翰·辛格·

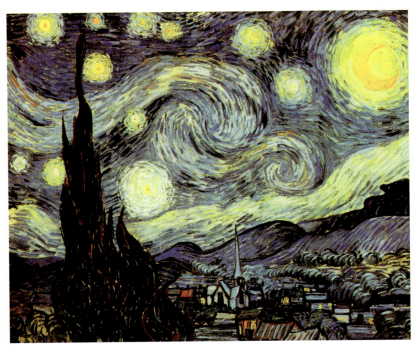
图 5-26 星夜 凡·高

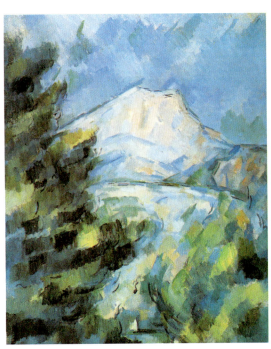
图 5-27 圣·维克多山 塞尚

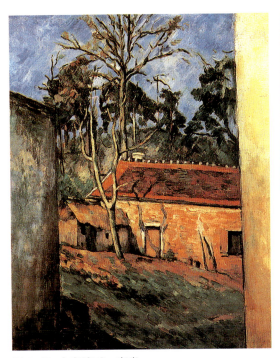
图 5-28 农家院子 塞尚

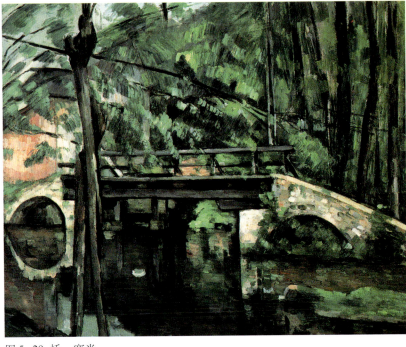
图 5-29 桥 塞尚

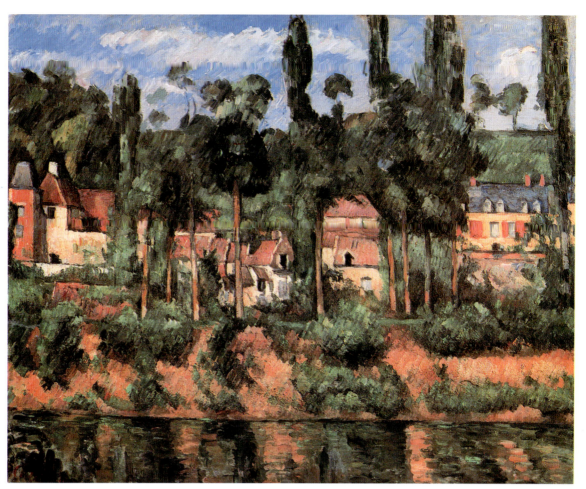

图 5-30 房屋 塞尚

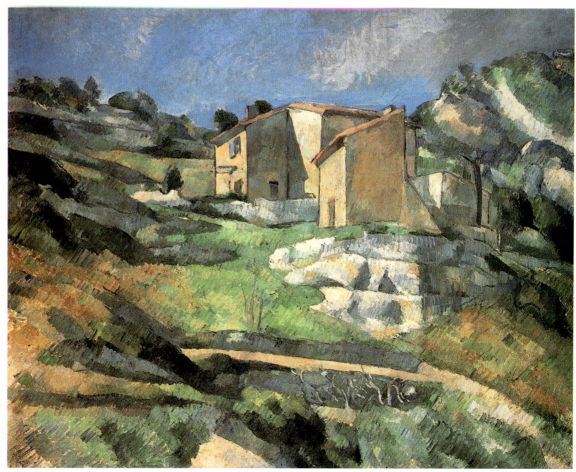

图 5-31 普罗旺斯的房子 塞尚

萨金特是出生在意大利的画家。在水彩画方面，对色彩光影表现，更是超越群伦而备受赞扬。萨金特对绘画的理念是：无论任何情况下，最好多利用大刷子挥扫较长的笔触，先不要顾及小面积和小点；专心面对眼前的画板，按照自己所选择的颜色，才能最接近自然的真实（图5-32、图3-13）。

安德鲁·怀斯是美国20世纪最伟大的画家之一。他描绘美国乡间自然风土人物的画作，以精致逼真的写实风格，表现了人与大自然的交流与调和。朴实的题材，引发人们怀念乡土与自然的情思。怀斯以其丰富的记忆和联想，将生活中的片断，化作令人感动的画面。出现在画中的对象含有一股静寂与淡淡的哀愁，洋溢着动人肺腑的诗意（图5-33、图5-34）。

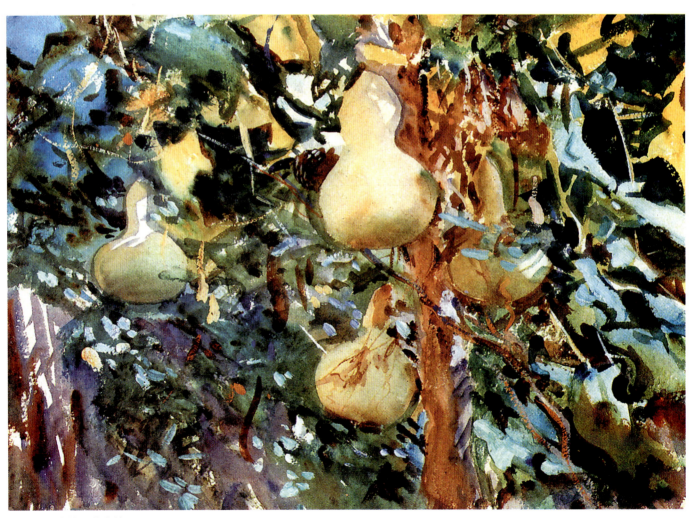

图5-32 葫芦　萨金特

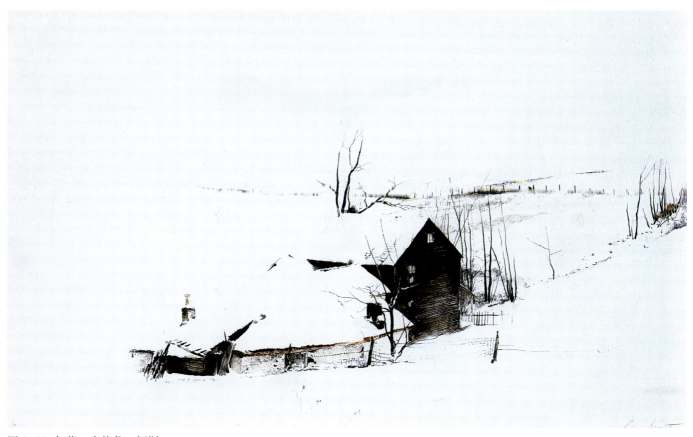

图 5-33 角落　安德鲁·怀斯

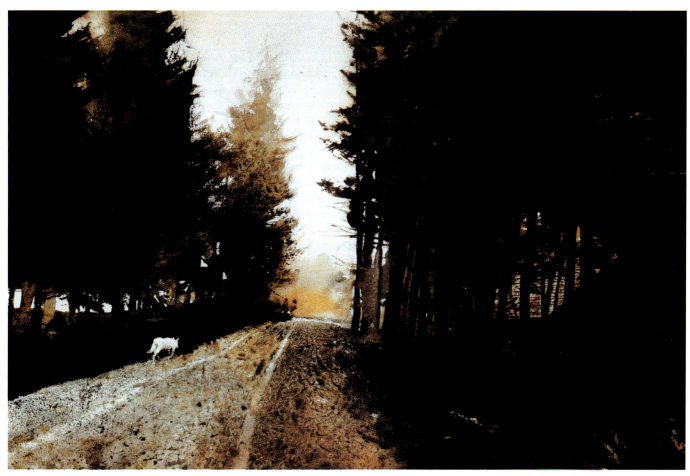

图 5-34 边境巡逻　安德鲁·怀斯

第 5 章　人文景观色彩表现 77

第6章 色彩写生的材料与技法

如今，色彩写生用的材料多不胜数，大致可分为水性、油性、半油半水性、干性四类。水性主要包括水彩及水粉；油性是指油画；半油半水性包括丙烯画和蛋彩画；干性指使用色粉笔、油画棒等干性工具来写生。

6.1 水彩、水粉画

我们平时最常使用的自然是水彩、水粉，因为价格便宜、携带方便，其技法又较易掌握。通常，我们背个画夹，带几支画笔，一些颜料就可以走出户外非常方便地描绘眼前的无限风光。理论上，以水为媒介来调和透明的水溶性颜料作画称为水彩画。水粉画则是以水为媒介来调和不透明的水溶性颜料作画的画种。水彩与水粉本是一回事，只因其透明与否而各立门户。

水彩与水粉的材料在市场上几乎都可以买到。从颜料上来看，水彩与水粉很相似，水彩颜料也可以用在水粉画上，但通常水粉颜料不能用在水彩画里，因为水粉颜料中的粉质部分会破坏水彩画的透明感。一般可以买到的水彩和水粉颜料分为瓶装与管装两种，外出写生当然使用管装较为方便。颜料种类有白、柠檬黄、淡黄、中黄、土黄、橘黄、橘红、朱红、大红、深红、玫瑰红、土红、赭石、熟褐、粉绿、翠绿、草绿、深绿、湖蓝、钴蓝、钛青蓝、普蓝、紫罗蓝、群青、青莲、黑等20多种。而水彩、水粉对画纸要求不尽相同。水彩画纸一般要求吸水性较强，质地洁白，有肌理纹路。当然，为了追求一些特殊效果而使用特别的纸或在纸上做特殊的底子，完全可以尝试。水粉画纸的要求不高，虽然可以买到专门的水粉画纸，但是一般的素描纸、水彩纸甚至卡纸都可以画出不错的效果来，要注意的是纸质、肌理和纸的本色与表现技法要有一定的关系。至于水彩画笔一般要求含水性好、有弹性，水粉画笔可以含水性差一些、稍硬一些。一般要准备一支宽一些的笔刷，其他的大、中、小各几支就够了。用笔时，可根据笔法风格和画幅的大小而定。调色盘一般要选择存色的格子容量稍大一些的，盖子封闭严实，以不易使颜料渗出或干结的为标准。其他工具，诸如：水罐、画夹或画板、吸水海绵或吸水布，都要有所准备，当然以外出写生携带方便为前提。

水彩与水粉的技法区别较大，水彩一般不用白色来调色，色彩的深浅依靠水分的多少来控制，所以水彩颜料的透明度要很高才行，这也是水粉颜料无法代替水彩颜料的原因所在。水彩画刚开始上色时，笔上要有充足的水分以保持颜料的浅淡。在此阶段，等第一层颜料干燥后再加较深的色调较为容易。当然，趁湿画也有它的效果和特色，只不过较难掌握罢了。而水彩画上纸后，再要变浅就只有用水洗了。虽然洗的效果容易出现脏、灰等情况，但也能造成厚重的味道。甚至有些技法专门在水彩纸上做底，然后边画边用水来洗，以期达到特殊的效果。水彩的技法多种多样，而且在不断的发展，我们在这本书中只是浅尝辄止（图5-33、图5-34、图3-3、图3-13、图6-1~图6-24）。

水粉是依靠白色颜料来调节色彩深浅的，大都追求厚重、丰富的画面效果。这一点上与油画有些相似。由于水粉画可以覆盖，所以在技法上通常不太讲究。一般来讲，水粉画的描绘是从薄到厚，从湿到干的一个过程。在材料上，水粉画纸可以是水粉纸，也可以用水彩纸、卡纸甚至是素描纸；可以是白色底，也可以是灰色或黑色底。画笔有专门的水粉笔，也可以用宽一些的排刷铺底色。技法上有湿画法与干画法之说，湿画法较难掌握，与水彩不同的是既要水分充足，色彩也要饱和，一般一遍过，基本不做修改。干画法适合深入描绘，可以重复多遍，效果似油画。

6.2 油画

作为西方美术史最为重要的一环，油画一直以来都受到足够的重视。自从油画传

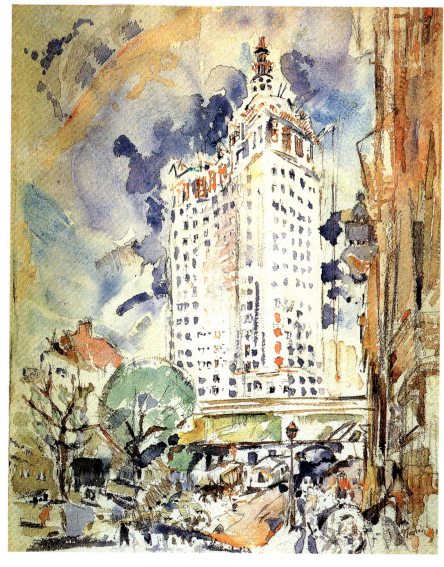

图6-1 纽约市政厅　约翰·马林

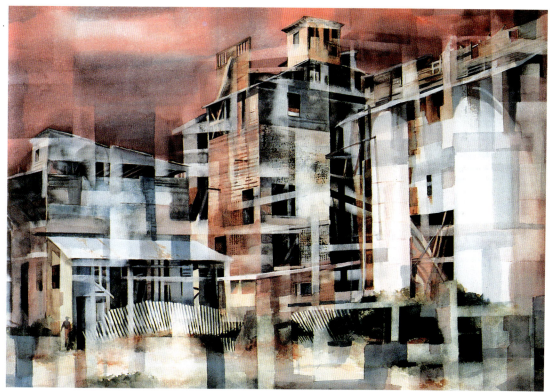

图6-2 工厂　史奈得

图6-3 轿车 曼得

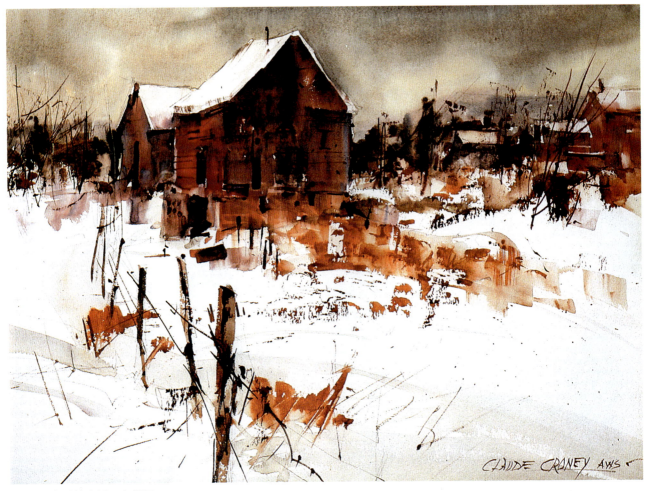

图6-4 大卫的农场 克朗尼

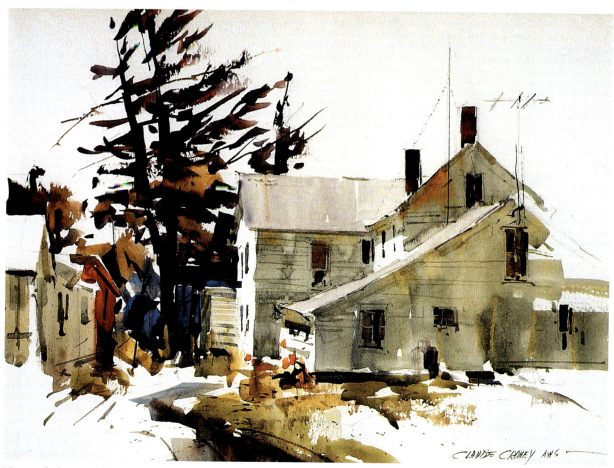

图6-5 白房子 克朗尼

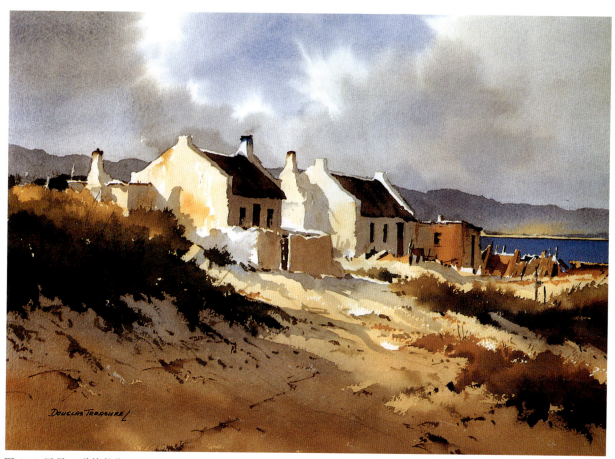

图6-6 风景 道格拉斯

第6章 色彩写生的材料与技法 | 81

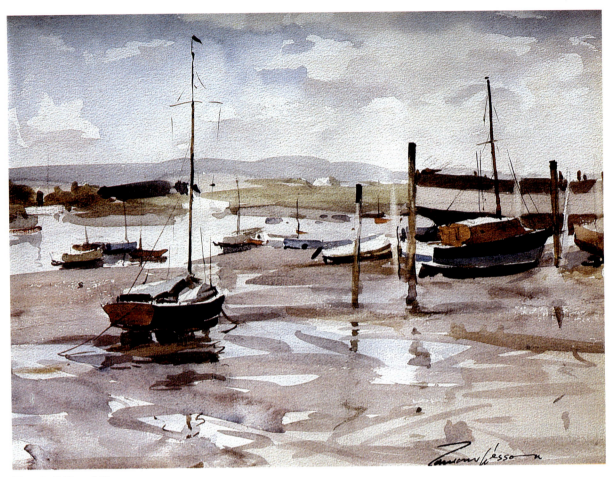

图6-7 船坞 威森

图6-8 植物 斯特姆拉斯

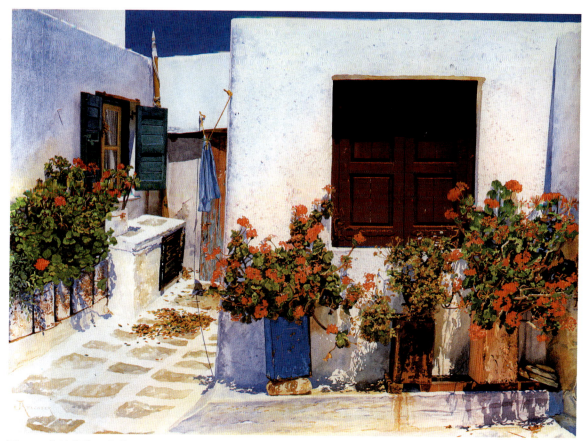

图6-9 房前的花 艾特沃得

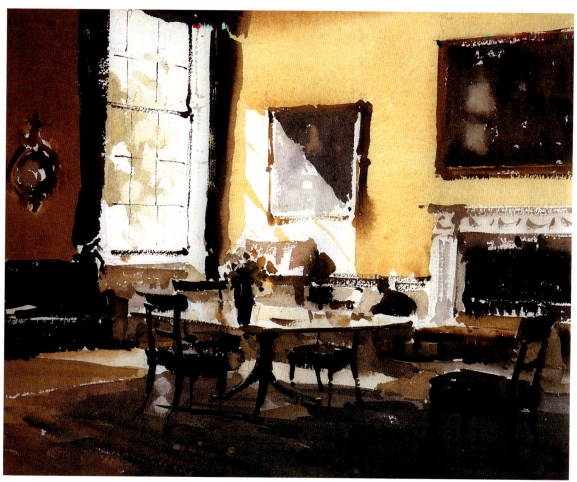

图6-10 室内 亚德里

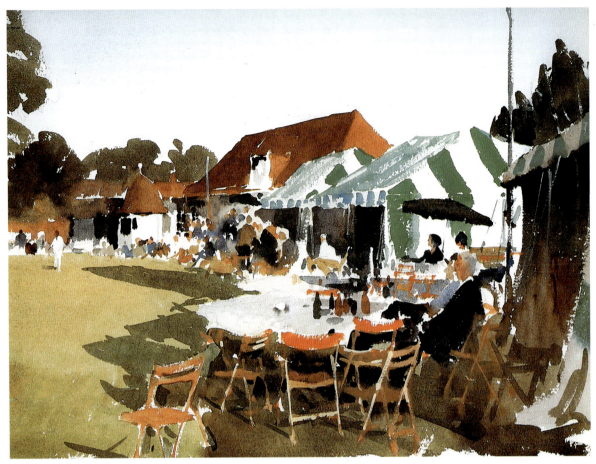

图 6-11 户外 亚德里

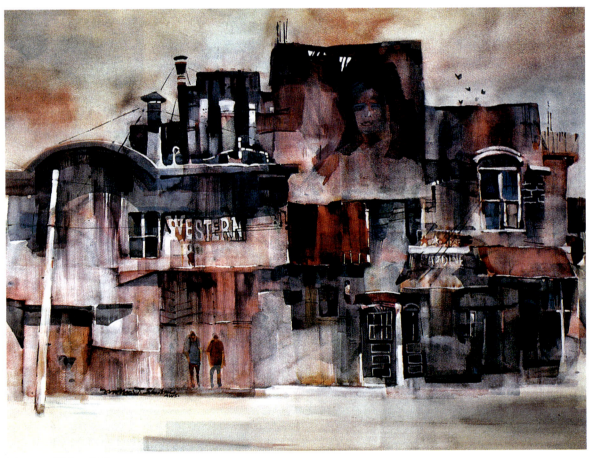

图 6-12 街道 叔宾

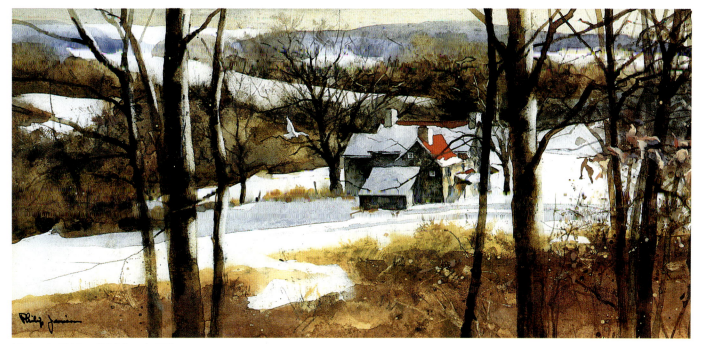

图6-13 雪后　菲利浦·杰米逊

图6-14 公路　高登

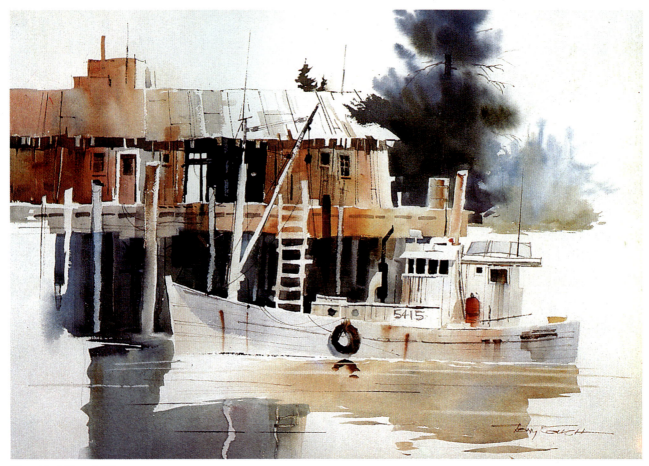

图 6-15 河边 库斯

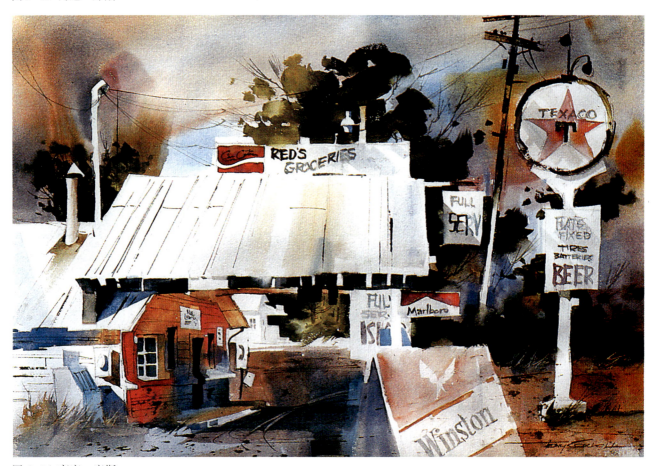

图 6-16 商店 库斯

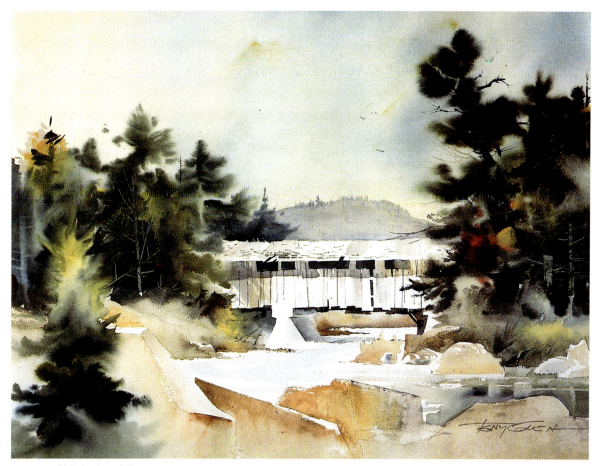

图6-17 林间河流 库斯

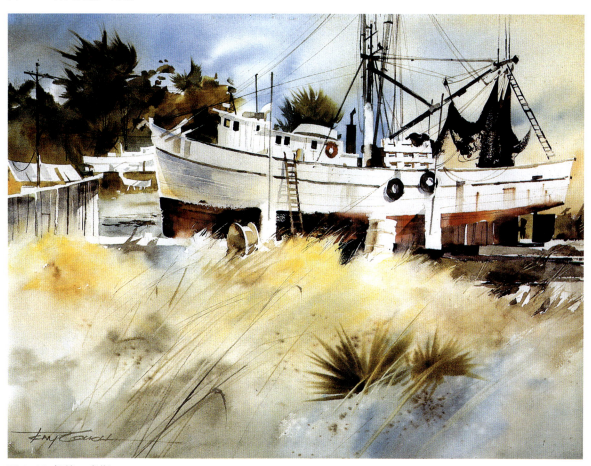

图6-18 船坞 库斯

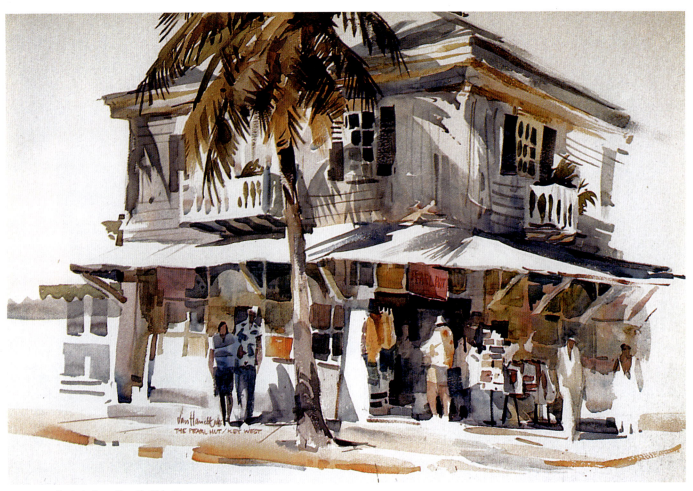

图 6-19 街边小店 凡·海塞尔特

图 6-20 红衣女郎 噶瓦

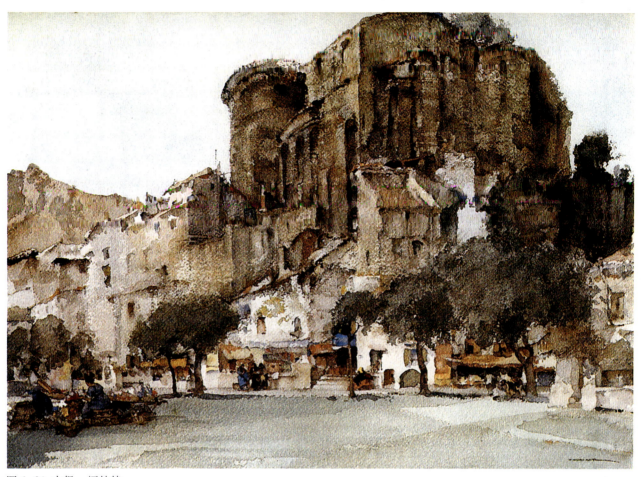

图6-21 古堡 福林特

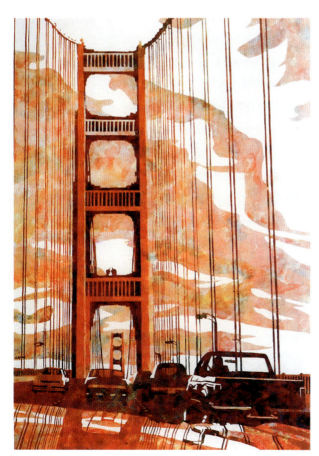

图6-22 金门大桥 哥瑞姆

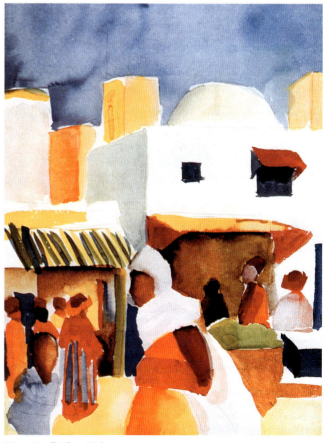

图6-23 街道 马克

入中国以后，也逐渐成为我国美术界的主流画种。许多人画水彩、水粉的目的就是为了将来画油画，当然不能因此就认为油画高过水彩、水粉，不过油画的历史、技法与受重视程度确实是水彩、水粉难以超越的。

油画的材料较水彩、水粉复杂许多，从画布的选择与制作，到稀释油、调色油、上光油的选择与制作，从绷画框到做底子，从携带到保护都是需要一定的方法与原则的，否则再好的技巧与能力都很难体现出来。首先我们从做画布开始，以前甚至现在仍有很多人使用油画纸作为外出写生的材料，但是由于使用纸作依托，面上贴的布又疏又细，表面涂料的吸油程度完全无法控制，经常辛辛苦苦冒着日晒雨淋写生的作品，几个月就发霉、变黑了，最好的情况仅保存几年而已。所以，千万不能偷懒，一定要自己做画布。亚麻布是油画最常用的画布，作为出外写生的画布通常不能太大，画布必须绷在一个内框上，作为旅行写生用，可拆合的框架尤为方便。底子的制作对以后画的保存、亮度和寿命都有着非同寻常的影响。一般来讲，国内流行的做法是：先在绷好的布上刷上几层白乳胶，等干后，用立得粉调白乳胶加适量的水再刷上几层填平布的孔隙。另一种油画基料是木板，底子的做法同上。至于颜料，市面上流行的几个牌子还可以用，不过要注意其中的含油量，如果含油量多，使用时可先把颜料挤在纸上，这样，你的画干得会快一点。调色油可由一份精制松节油、一份达玛树脂光油和一份亚麻籽油组成，这种调色油性能非常好，具有一般的干燥速度，每个人都可以自己配制，或者加以改进使之适于自己的需要。比如松节油量多些，干燥速度就快些；达玛树脂光油的量多一些可用于透明画法等等。不过调色油总是应节制地使用，色料始终是主要成分。如果不遵循这个规则，不是使颜料干燥性能变差、发黏和后期变黑，

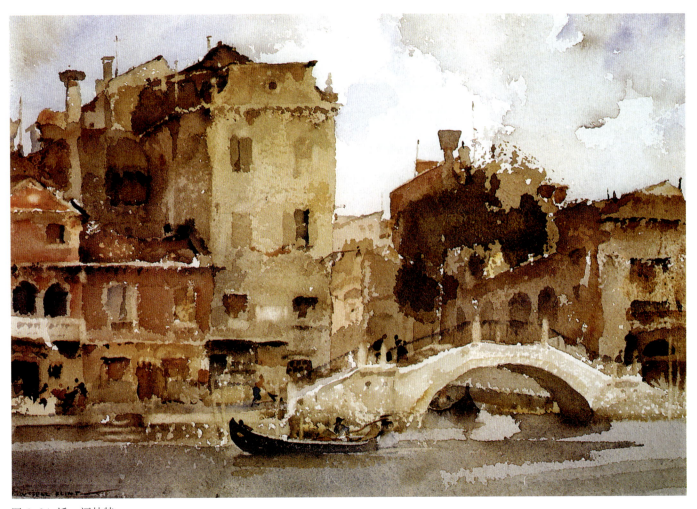

图 6-24 桥　福林特

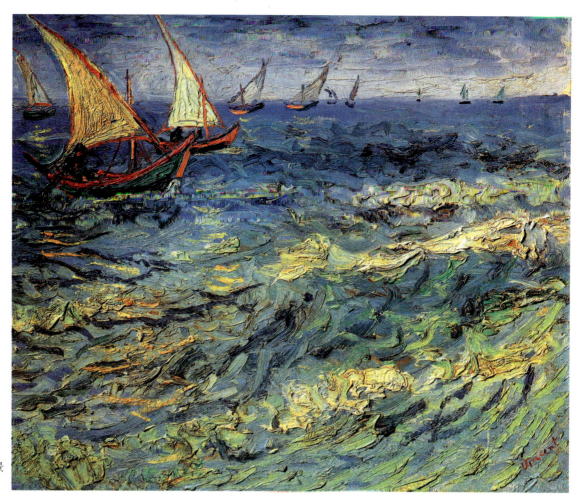

图6-25 圣玛丽的海景 凡·高

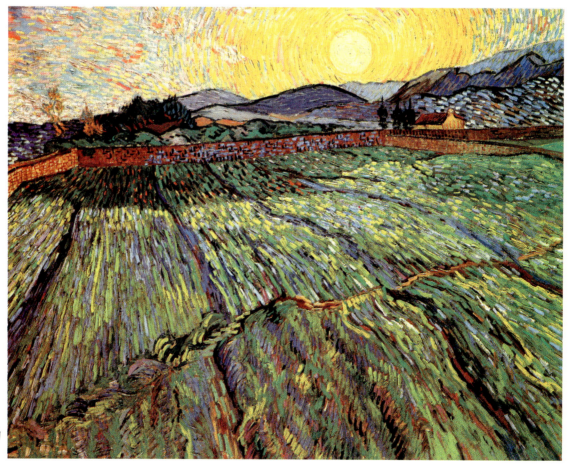

图6-26 麦地和升起的太阳 凡·高

就是难以处理。至于画笔与调色板，使用之后必须保持干净，特别是油画笔要用肥皂水反复揉搓，直至没有残余的颜料为止，然后用废报纸包住笔头。第二天使用时画笔既干净又弹性十足，非常好用。调色板每次用完一定要用画刀刮干净。养成好的绘画习惯对今后的创作会产生深远的影响。

技法应该是为内容服务的。凡·高曾经为了使所画的树根得到立体的质感，直接从管中把颜料挤到画上，在他看来，这是表达当时使他激动的对象的最好方法。如果技法能使画家恰当而又令人信服地表达他想表达的东西，这种技法就是最好的；如果技法只是用来显示一种熟练的技巧而无内在的需要，它就会令人感到乏味。技法是在实际经验中得出的，它们不应被当作公式，技法应在积极地探索中展现它鲜活的富于时代感的生命气息和魅力（图5-20、图6-25、图6-26）。

在本教材里，我们不具体讲解色彩写生的每一个步骤，也不涉及到某种技法的来龙去脉，因为我们相信在21世纪的今天，任何一位学画者都不应被某种固定的作画程式所束缚，应充分吸收各种不同的绘画理念和技巧，融会贯通为我所用，创作出有个性的作品。

一、思考题

1. 眼睛是如何观察到色彩的？
2. 色彩系统有哪些？
3. 印象派色彩写生的方法和特点是什么？

二、课题作业

1. 课题名称：静物写生。作业要求：写生过程中，注重色彩的光色效应和色彩的分解并置特点，以此从自然状态下体会印象派画法的点彩视觉效应。同时，一方面尊重客观对象的光色关系；另一方面通过印象派画法进一步理解空间混合的色彩表现方法在艺术表现中的效果。画面规格为：4开。

2. 课题名称：人文景观写生。作业要求：首先选择有人文内容的景物对象，然后将之纳入明确的色调中进行写生，写生时注重空间层次的色彩布局。通过风景写生感悟大自然绚丽的色彩美感和清晰的空间层次。同时，注意印象派的色彩观察方法和写生方法的运用。画面规格为：4开。